HOW to BUILD A.F.V. MODELS for BEGINNERS!

專業模型師親自傳授！提升戰車模型細節製作的捷徑

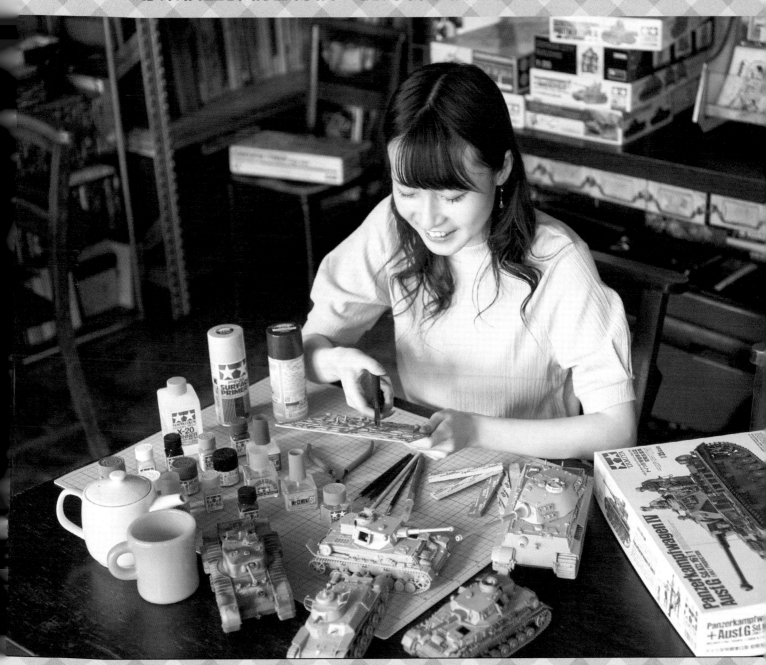

[Beginner modeler]

MEA

[Great modelers]

POOH KUMAGAI • MASAHIRO DOI • YOSHITAKA SAITO

INTRODUCTION

模型好玩又賞心悅目，

但是對初學者來說似乎有點困難……

尤其戰車模型更是難上加難。

本書安排了一位初學者，

雖然這位女性模型師

擁有1年的模型製作經驗，

卻完全沒有接觸過戰車模型，

由她代替有上述疑問的各位，

向專業模型師提出

無數初學者常見的問題，

並且一步一步學習戰車模型的基本知識。

這本書就是所有學習內容的筆記。

CONTENTS

Q 請問哪一個套件最適合戰車模型的初學者？

選擇TAMIYA田宮戰車模型套件準沒錯！ A

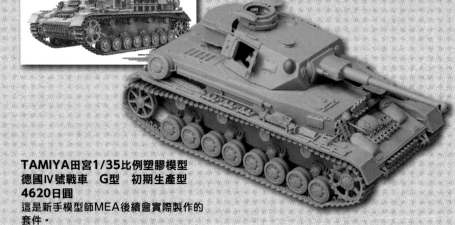

TAMIYA田宮1/35比例塑膠模型
德國IV號戰車　G型　初期生產型
4620日圓
這是新手模型師MEA後續會實際製作的套件。

Q：我想開始挑戰1/35比例的戰車模型製作，不過每家廠商都有推出許多戰車模型的商品，我不太知道該如何選擇？

A：若是1/35比例的戰車模型，可以放心推薦給初學者的商品，就是TAMIYA田宮的套件。接下來將會說明推薦的原因。

TAMIYA 田宮套件對新手而言較為簡單的原因

組裝說明書淺顯易懂

●組裝說明書的說明詳細且簡單明瞭，不但有標示組裝順序，還彙整了組裝時應注意的事項。

商品容易取得

●商品種類豐富，而且還會定期再次生產推出，所以很容易購得想要的套件。

不容易組裝錯誤

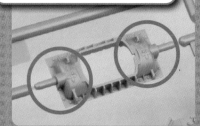

●零件構造有明顯區分上下左右的安裝位置，不容易發生組裝錯誤的情況。

零件數量最少

●零件經過統整設計，避免無謂地增加零件數量，可以最少步驟完成組裝作業。

零件精密度高

●每個零件細節的設計成型都很精密，連小配件等裝飾都很細膩還原。

套件有附人物模型

●TAMIYA田宮的車輛套件一定都附有車長等人物模型，讓玩家同時擁有車輛和人物模型的組裝樂趣。

初學者若要購買戰車模型，最好去哪裡購買？

由於初學者對於相關知識幾乎一無所知，所以應該要去模型專賣店購買。

Q：模型店或透過網路都可以購買到模型。對於初學者來說，哪裡才是購買時的最佳選擇？

A：若是初學者，建議去模型專賣店購買。至於為何會推薦模型專賣店？接下來將為大家說明箇中優點。

【協助】HOBBY BASE Yellow Submarine 秋葉原 SCALE SHOP

在模型專賣店購買的 8 大優點

❶庫存量豐富

●由於店內有許多實體商品，消費者可以確認實際商品並且選購。購買的隔天即可開始製作也是一個優點。

❷工具齊全

●消費者可以在一家店就購齊模型製作所需的工具，例如斜口鉗、筆刀、砂紙等。

❸塗料應有盡有

●除了有硝基漆、壓克力漆、琺瑯漆等塗料，還有打底甚至是舊化塗料，一應俱全。

❹可直接請教店員

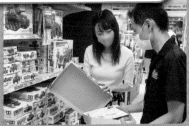

●對模型知之甚詳的店員會細心回覆消費者的疑問，讓初學者能夠安心選購。

❺可看到達人的作品範例

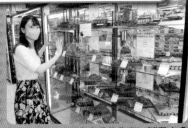

●店內會展示實際完成的作品，消費者會有一個明確的目標，也可以想像模型完成的樣子。

❻相關資料豐富齊全

●店內還有販售戰車的資料書籍和畫冊，消費者也可以實際閱讀所需資料等，確認過內容後再選購。

❼還可以購買附加裝飾

●店內有販售戰車的配件等裝飾以及另外販售的人物模型，所以可以用自己希望完成的作品樣貌來選購。

❽有激勵自己的作用

●店內並列展示了所有模型，可加深自己作業的興致，即便單純前往觀看都令人開心不已。

第一章
工具與基本作業篇
〈講師〉POOH熊谷

負責本篇教學的專業模型師為
POOH熊谷，他在YouTube以教學類影片
引起大家的關注，我們邀請他來教大家
工具的挑選和使用方法！

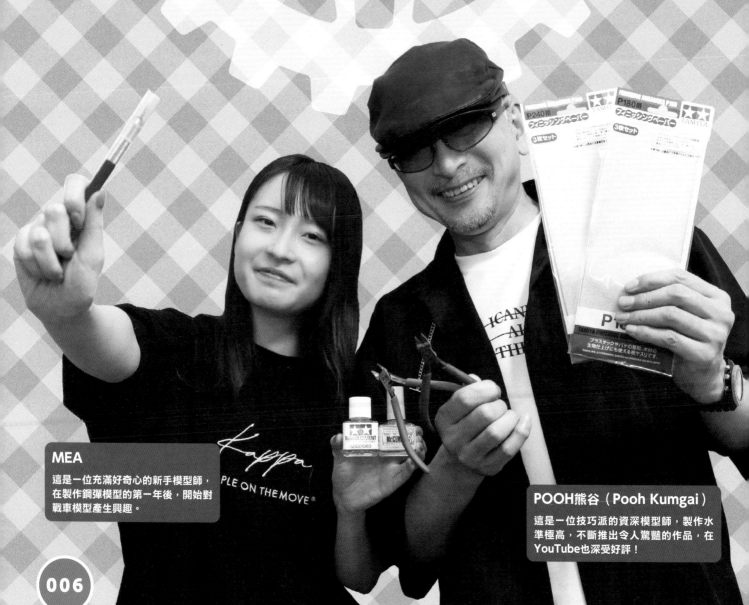

MEA
這是一位充滿好奇心的新手模型師，
在製作鋼彈模型的第一年後，開始對
戰車模型產生興趣。

POOH熊谷（Pooh Kumgai）
這是一位技巧派的資深模型師，製作水
準極高，不斷推出令人驚豔的作品，在
YouTube也深受好評！

Q 除了套件之外，我還想知道關於戰車模型製作所需的用品？

除了套件之外，所需用品還包括工具、接著劑、塗料和塗裝等用品。 **A**

❶塑膠模型

●首先來選擇想實際製作的套件。基本工具的選擇，只要有後續說明介紹的用品即可，不過有時部分廠牌或車輛會需要使用特殊的工具。然而最重要的是決定自己想做的套件，提高自己製作模型的興趣與熱情！這樣說絕非虛言，少了這份興趣與熱情，就無法體會模型製作的箇中樂趣。讓我們先一起好好挑選自己想製作的套件吧！

全世界的模型廠商

MiniArt（烏克蘭）　　Dragon威龍（中國）　　ITALERI（義大利）

●模型製作的樂趣一如文字所示，在於「製作的趣味」，而套件只是其中一個要素，我們還另外需要製作時的工具。工具和材料包括購買一次就可以長久使用的類型，也有需持續定期購入，有生命週期的消耗品，種類多樣。例如斜口鉗等工具類只要小心使用，就可以用很長的一段時間，所以一開始就挑選適合的用品可謂相當重要。

❷組裝工具

斜口鉗

神之手砂紙

接著劑

❸塗裝用品

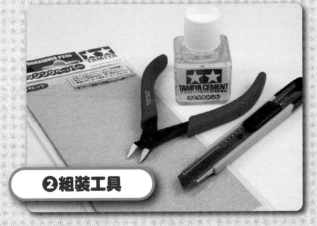

●角色模型套件等有許多商品類型並不需要塗裝，因此有很多人即便沒有為塑膠模型上色，也很沉浸於模型製作的樂趣。但是包括戰車模型在內的比例模型，幾乎都是以塗裝為前提，製作成單色的成型色商品。因此或許不少人會覺得「塗裝真是太累人了，又麻煩」。然而塗裝作業的樂趣無窮，又很容易創造屬於自己的原創作品，所以反倒可正面思考成「趣味性增加，真是太好了」，一起來準備塗裝工具和材料吧！

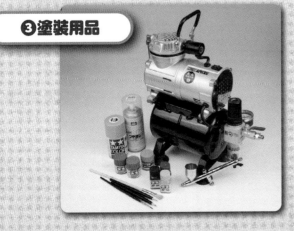

各種塗料

畫筆、調色盤等

噴筆

Q 我想知道製作模型時
至少需要準備哪些用品？

請準備能精準裁切、黏合
和研磨的工具。 **A**

裁切

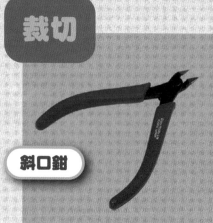

斜口鉗

零件裁切時不可或缺的斜口鉗，是模型製作時的必備工具。基本上只要選擇標示了「模型用」的商品就萬無一失，不過最近多了許多類型，現在就來好好解說該選擇哪一種吧！

有各種類型

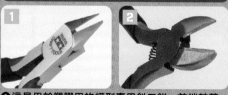

❶這是用於塑膠用的模型專用斜口鉗。前端較薄，刀刃銳利。若剪裁堅硬的物件，只要一剪，刀刃就會損壞，還請小心。❷這是金屬用的斜口鉗。刀刃較厚實，也可以裁剪堅硬的物件，不過刀刃較不銳利，不適合裁切細小零件。

筆刀

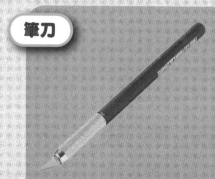

筆刀和斜口鉗同樣都是模型製作時必備的工具。除了具備切割刀原本的用途之外，還有許多使用方法，所以是製作模型時很重要的工具。可以在模型專賣店和繪畫用品店購得。

可更換刀刃的類型較便於作業

❶筆刀基本上可更換刀刃。不要久久才換刀片，若不夠鋒利，請立刻更換刀刃。❷刀刃的種類相當多樣，可視需要區分使用。

其他便於作業的工具

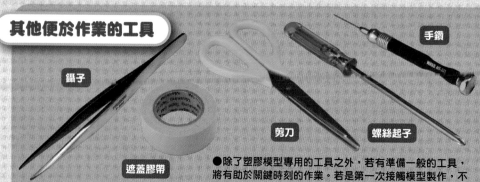

鑷子　　剪刀　　螺絲起子　　手鑽　　遮蓋膠帶

●除了塑膠模型專用的工具之外，若有準備一般的工具，將有助於關鍵時刻的作業。若是第一次接觸模型製作，不需要特別備齊所有工具，進行作業發現有所需要，就可以慢慢備齊這些工具。

若有上述的2樣工具已經可以涵蓋大部分的作業，但如果有這邊介紹的其他工具，會讓模型作業更加順利。鑷子和手鑽也請挑選模型專用的類型。

黏合

塑膠用接著劑

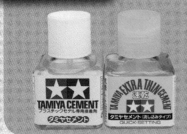

最近有推出不需要黏接的套件，例如「卡扣模型」，不過大部分的比例模型基本上都要使用接著劑。塑膠用接著劑有很多種產品類型可選擇。

其實接著劑的種類有很深的學問

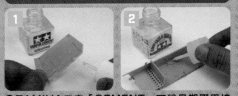

❶TAMIYA田宮「CEMENT」可說是塑膠用接著劑的代名詞，是用於塑膠零件黏合等的傳統接著劑。❷這是一種黏度低的流動型接著劑，在使用時需要一些技巧。

瞬間接著劑

雖然並非所有套件都需要使用瞬間接著劑，但建議大家還是先備妥將有助作業。瞬間接著劑不論哪一種材質都可黏合，相反的若黏接錯誤就很難挽救，所以要小心使用。

建議事先準備將便於作業

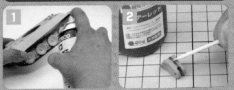

❶TAMIYA田宮的套件多附有條狀履帶，雖然也可以用塑膠用接著劑黏合，但是使用瞬間接著劑搭配加速硬化噴霧劑，就可以讓履帶瞬間固定。❷瞬間接著劑的另一個使用方法，是可以用於填補金屬零件之間的黏合縫隙。

研磨

砂紙

每個零件都裁切黏合後，將這些作業痕跡消除乾淨是邁向進階者的第一步。這裡運用的就是砂紙的研磨作業。因為屬於消耗品，大量準備為作業上的訣竅。

靈活運用粗細不同的砂紙

❶砂紙用「號數」的數字來表示紋路的粗細。在模型製作時將400號用於基本作業，600號或1000號用於最後修飾的作業。❷左邊是用1000號研磨的零件，右邊是用400號以相同次數研磨的零件。號數的差異就可以讓零件表面產生如此差異。

打磨棒 & 海綿砂紙

誰都會使用，很容易呈現細緻感的砂紙，所以推薦給大家

打磨棒和海綿砂紙是輔助砂紙的重要用品。稍後也會說明它們的使用方法。

Q 我想知道關於斜口鉗的使用方法、有哪些種類和金額上的差異？

A 考慮了性價比、裁切功能和耐用性，TAMIYA田宮的薄刃斜口鉗是最適合初學者的斜口鉗。

TAMIYA 田宮手工藝薄刃斜口鉗

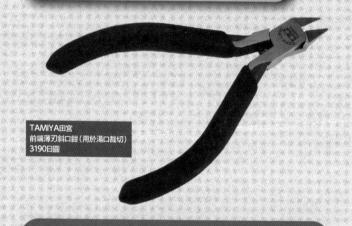

TAMIYA田宮
前端薄刃斜口鉗（用於湯口裁切）
3190日圓

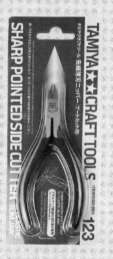

初學者只要使用這款斜口鉗，幾乎就萬無一失！

現在各家廠商都有推出模型用的斜口鉗，不過在此建議先試試TAMIYA田宮的「薄刃斜口鉗」，不論是性價比、順手程度還是耐用度，對模型初學者來說都是很好使用的工具。

斜口鉗的基本使用方法

基本的拿法

●手握斜口鉗時，最好盡量握在靠近前端的位置，確認方便活動刀刃的位置後再使用。即便不施加力道都可拿穩的位置，就是最佳位置。

●基本的使用方法就是有刀刃的該側面向零件。因此要裁切在深處的零件時，這種拿法就可清楚看到要裁切的地方。

基本的使用方法

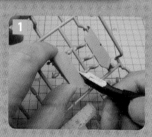

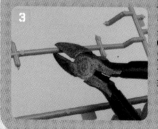

❶刀刃朝零件該側剪下。請注意刀刃與零件程垂直角度。❷用斜口鉗剪下後，會留下大大小小的痕跡，此為正常情況。❸使用薄刃斜口鉗時最需要注意的就是「不要裁切較粗的零件」。因為刀刃一下子就會損壞。

Q 我有看到斜口鉗有種使用技巧是「兩次裁切」，但是有這個必要嗎？

依照用途會有不同的用法，不過讓我們先了解「兩次裁切」的效果。 **A**

斜口鉗兩次裁切的步驟和效果

兩次裁切的步驟

● 「兩次裁切」是指用斜口鉗裁切零件時，減少零件留下裁切痕跡的技巧。❶我們先來實際裁切零件看看。❷將斜口鉗的刀刃和零件保持一些距離後裁切。❸如此一來，零件上會稍微殘留一點湯口。❹接著再進一步剪短零件殘留的湯口痕跡。❺之後再用筆刀或砂紙處理極少的湯口痕跡。

這時不需要兩次裁切

❶細小零件等即便兩次裁切也沒有太大的效果，所以可將斜口鉗的刀刃緊貼零件裁切。❷治具（輔助零件的接合）部分是有湯口的零件。原本就不需要將切面處理平整，所以直接裁切即可。

我想知道筆刀的正確用法！！

學習不讓自己受傷的使用方法，才是靈活運用的捷徑。

推薦的筆刀

TAMIYA田宮　模型用筆刀

●由於在模型店也可以購得，所以對模型師來說，是很方便取得的筆刀。有25組可更換的刀片，還附有收納盒可裝入用過的舊刀片，並且有筆蓋。TAMIYA田宮除了有這款筆刀之外，還有將握桿設計成容易握的「MODELERS KNIFE PRO專業模型用筆刀」。

TAMIYA田宮
模型用筆刀
1045日圓

OLFA 筆刀

OLFA ART KNIFE 筆刀

OLFA
ART KNIFE筆刀
實際價格　含稅428日圓

●大家可以在模型店或繪畫用品店購得OLFA製的筆刀。這款商品附有25片替換刀片。OLFA是銷售美工刀等產品的老字號刀片廠商，有許多模型師都很喜歡使用，我們也很推薦。

OLFA ART KNIFE PRO 專業筆刀

OLFA
ART KNIFE PRO專業筆刀
實際價格　含稅1099日圓

●ART KNIFE PRO專業筆刀為OLFA的系列商品，刀刃較大。除了刀刃大之外，也較為厚實，因此可用於硬度較高且要精確裁切的作業。

在模型製作上，筆刀扮演的重要性和斜口鉗不相上下，用途相當廣泛，例如零件的修整或水貼的裁切等。筆刀原本用於紙雕畫等細膩雕刻的作業，經常更換成新的刀片就可以持續保持刀刃的銳利。另外，筆刀也可以用於模型製作時的精細切割作業。倘若刀刃變鈍仍繼續使用，就會有受傷的風險，所以請大家學習正確的使用方法。

只要學會不受傷的使用方法，就代表可以靈活運用筆刀。接下來我們將會詳細說明相關內容。

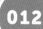

筆刀的正確用法

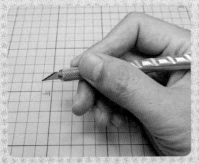

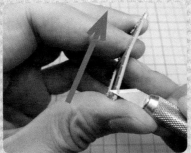

使用筆刀時用自己慣用手的拇指、食指以及中指這三指握住筆刀，再用另一隻手的拇指如將刀刃推出般推動筆刀。使用訣竅就在於用另一隻手控制推動刀刃的力道，而非控制握住筆刀的手指。

兩次裁切所需的後續處理

❶用筆刀割除「兩次裁切」後殘留的少許湯口痕跡。❷將筆刀的刀刃抵在湯口痕跡。❸處理訣竅是刀刃和零件保持平行，不須施力地刮除湯口痕跡。❹一旦熟練後，就可以像這樣只用筆刀平整削除，倘若還沒有把握，也可以之後再用砂紙研磨平整。

可以這樣使用筆刀

修整湯口

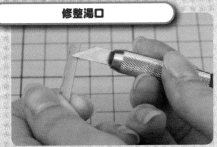

●能有效將湯口痕跡修整乾淨。當熟悉使用方法後，就可以用斜口鉗大概裁切下零件後，只用筆刀處理後續的修整。

刨削

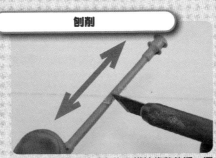

●也能有效將零件殘留的分模線修整乾淨。運用的方法是將刀刃垂直於零件，如刨削般慢慢刮除。

割定位置

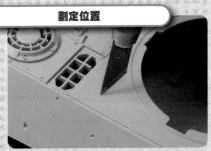

●有時在用手鑽開孔前，會先用筆刀在開孔位置劃出記號。將刀刃立起當成軸心轉動數次即可。

拿取細小零件

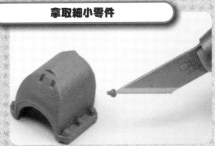

●用鑷子拿起細小零件時很容易彈出。這時可用筆刀的刀尖輕刺固定。

裁切水貼

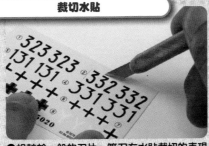

●相較於一般的刀片，筆刀在水貼裁切的表現也較為優越，可裁出細小的區塊。

加深模組紋路

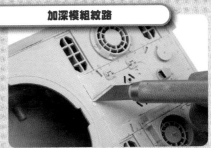

●接著劑塗抹過多，模組紋路會被填平，這時的使用方法就像P型刀，加深模組紋路，恢復溝槽痕跡。

砂紙

 Q 砂紙有許多種類，究竟在哪一種情況應該使用哪一種砂紙？

除了零件修整時的最後修飾，也可以直接用於零件修整。 **A**

砂紙

TAMIYA田宮模型用砂紙

塑膠與金屬用的細紋砂紙組	P400號 3片組

TAMIYA田宮模型用砂紙（細紋砂紙組）220日圓

TAMIYA田宮模型用砂紙 P400號 132日圓

●事先將400號、600號以及1000號耐水砂紙成套搭配的產品。使用頻率較高的400號和1000號各有2片。

●用於粗磨的400號和精細研磨的1000號的使用頻率較高，所以也有銷售各有3片的商品組合。

從400號開始使用至1000號修飾平整

400號	600號	1000號

砂紙有標示號數編號，代表了表面紋路的粗細。數字越小紋路越粗，表示一次的打磨量較大。基本的使用方法為「先用粗紋的400號研磨湯口，接著用600號，最後用1000號修飾表面」，依照這個順序研磨，就可以修整出漂亮的零件。

砂紙的具體用法

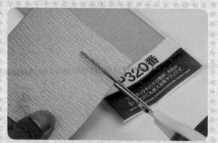

●先用剪刀或筆刀將砂紙剪成希望的大小和形狀再使用。

●因為是紙張的質地，所以可輕鬆摺成希望的形狀也是其特點。可將砂紙捲起研磨砲身前端（砲口制退器）裡面等深處。

●由於砂紙較薄，研磨大面積表面時可能較不容易作業，這時建議將砂紙摺疊後使用。

打磨棒

WAVE打磨棒

WAVE
打磨棒
柔軟2 細型#400
495日圓

●打磨棒是在厚紙板片上貼上砂紙,不但彈性恰到好處又能保持平面的形狀。尺寸小巧且操作方便,基本上使用後即可丟棄。

岡式打磨棒

nostalgia
岡式打磨棒
本體3入組
1078日圓

●「岡式打磨棒」是由專業模型師設計的產品,在ABS材質的板片貼上砂紙,可研磨出相當平滑的表面。

海綿砂紙

TAMIYA田宮海綿砂紙

神之手
海綿砂紙!5mm厚
3種組合A
605日圓

TAMIYA田宮
TAMIYA田宮海綿砂紙320
308日圓

▲因為是一整張,所以可以剪成想要的大小使用。彈性極佳,因此可以輕易貼合零件,在修整弧面零件時也很好操作。

神之手海綿砂紙

用於研磨平面和邊角時

打磨棒就是在板片貼上砂紙,因此過去都是由模型師自行製作。最近市面上也有販售已經做好的打磨棒,因此就讓我們好好利用這個工具吧!不但可以讓砂紙維持平面,還可以持續打磨,所以也能有效研磨邊角。

❶兩次裁切後,最簡單的處理方法就是使用打磨棒。❷將打磨棒沿著湯口痕跡打磨。❸和砂紙一樣,依照400號→600號→1000號的順序打磨,湯口的痕跡就會完全消失。

最適合用於弧面研磨時

海綿砂紙就是將打磨棒的板片部分換成海綿。利用海綿的特性,透過其彈性順著弧面零件的彎曲線條打磨。最適合用於路輪等圓形零件的湯口修整。

消除路輪分模線的實際範例

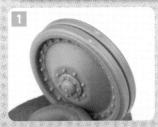
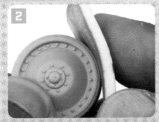
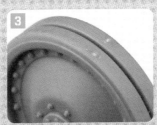

●路輪中央殘留的分模線,使用打磨棒研磨,弧面就會出現多角形,使用砂紙又會研磨到邊角。若用海綿砂紙按壓,就可研磨出漂亮的形狀,呈現平滑的圓弧表面又保留邊角的線條。

Q 接著劑的種類實在太多了，完全不知道該使用哪一種……

A 每種接著劑各有其使用方法，所以先了解每一種的用途。

塑膠用接著劑

高黏度接著劑（稠狀型）

●這是塑膠模型專用的接著劑，在接著劑的成分中混有塑膠樹脂。因為黏度高，所以使用簡單為其特色。由於黏度高，許多模型師都稱其為「稠狀型接著劑」。

TAMIYA田宮
TAMIYA田宮CEMENT（方瓶）
220日圓

塑膠用接著劑是黏接所有零件時的必備材料。只要用高黏度型的接著劑，就可以將模型完成至最後，然而透過用途來區分使用，就可將零件黏接得更加牢固。

用於如下圖中的零件黏接

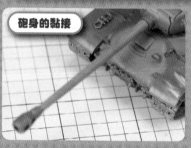
砲身的黏接

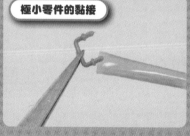
極小零件的黏接

●因為高黏度，所以容易操控接著劑的塗抹。若是塑膠零件，可以只用這種接著劑完成所有模型作業。使用瓶蓋內側附的塗刷，將接著劑塗在零件上。

稠狀型接著劑的使用方法，消除砲身接合線時

1
●使用塗刷側邊直接在砲身的黏合面塗上厚厚的接著劑。

2
●緊壓零件黏合，讓零件之間緊密相黏。這時請注意不要讓零件位移。

3
●像這樣接著劑稍微溢出的樣子是塗抹剛好的狀態。接著就放置到完全乾燥。

4
●放置一天待其完全乾燥後，打磨接合處。打磨至接合線完全消失，宛如和溶化樹脂為一體成型。

低黏度接著劑

高黏度型（流動型）

GSI Creos
Mr Cement S
275日圓

TAMIYA田宮
TAMIYA田宮CEMENT
（流動型）速乾
374日圓

TAMIYA田宮
TAMIYA田宮CEMENT
（流動型）
330日圓

速乾型
●因為揮發性高，所以塗抹的瞬間就會黏合。另外，因為流動性相當高，所以還可滴入細小零件的縫隙，而能夠緊密黏合。

一般型
●和速乾型的共通點是屬於沒有混合樹脂的流動型，但是這款乾燥的時間較長。

流動型接著劑的塗抹方法

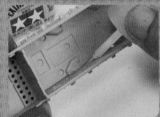

●確認零件的黏合面緊緊地相貼後，滴入少量的流動型接著劑。

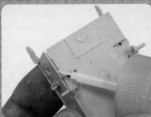

●請挑選黏合後也不醒目的地方，也就是滴入處稍微溢流也沒關係的地方。

●流動型接著劑會因為手指放置位置溢流到表面，所以請注意不要碰到黏合線。

●這是錯誤的拿法。因為手指放在黏合線的位置，接著劑會沿著手指溢流。

用於如下圖中的零件黏接

●因為不含有塑膠樹脂，所以如水般流動為其特色。使用時會將接著劑滴入緊密的零件之間。由於黏度高，若塗刷沾有大量接著劑，會使接著劑溢流在零件的表面，所以使用時請特別留意用量的拿捏。

Q 用塑膠用接著劑黏錯零件了……

請使用低黏度型的接著劑，依照以下步驟拆解。 A

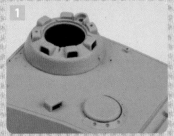

1
●黏合後經過完全乾燥的指揮塔零件。不論怎麼拆都無法拆下。須想辦法將其拆解開來。

2
●將流動型接著劑沿著黏合線滴入。請注意不要溢流到零件表面。

3
●經過1~2分鐘後，輕輕對零件施力，黏合部位溶化，零件變得可以拆解。

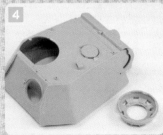

4
●若放置的時間太久，流動型接著劑就會凝固，所以拆解時要一邊觀察接著劑的變化。

若稠狀型和流動型接著劑使用錯誤，會發生甚麼狀況？

若流動型接著劑使用錯誤，將造成無法挽救的情況……

接著劑的使用錯誤，將造成無法挽回的結果

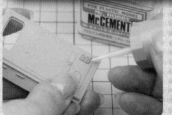

●接著劑從表面溢流，流入指間，零件表面出現指紋。

●黏合細小的零件時使用流動型接著劑，結果接著劑佈滿整個零件而將其溶化。

●若黏合分割式履帶時使用流動型接著劑，履帶會和塑膠製治具合為一體。

一如前面所述，低黏度的流動型接著劑和高黏度的稠狀形接著劑相比，在使用上更需要技巧。充分了解並且使用就會有助於模型製作，但是若在一知半解的情況下使用，就很容易造成失敗，最差的狀況就是無法完成模型。倘若還不太有把握，請以使用稠狀型產品為主。以下將介紹因為使用流動型接著劑而失敗的案例。

初學者也可以使用瞬間接著劑嗎？

請使用好操作的膠狀瞬間接著劑。

aron alpha 膠狀瞬間接著劑

TAMIYA田宮瞬間接著劑 膠狀型

aron alpha
aron alpha膠狀接著劑
實際價格　含稅328日圓

TAMIYA田宮
TAMIYA田宮瞬間接著劑
（膠狀型）
369日圓

●瞬間接著劑可以黏合無法用塑膠專用接著劑黏合的零件，例如金屬或布料等非塑膠的零件。瞬間接著劑也有依黏度高低分成不同類型，這裡建議大家使用黏度最高的「膠狀」型產品。不論是TAMIYA田宮瞬間接著劑，或是aron alpha瞬間接著劑都有相同的特性。

使用瞬間接著劑的零件

●這是TAMIYA田宮Ⅳ號戰車G型車的配件，牽引纜繩零件。纜繩部分為尼龍製，無法用塑膠專用接著劑牢牢黏住，因此使用膠狀型瞬間接著劑。

❶在牽引纜繩的基底零件塗上少量膠狀型瞬間接著劑。❷牢牢固定住基底零件後，黏上纜繩部件。❸❹乾燥後修整接著劑溢流的部分。

Q 我想知道零件修整到黏接的具體程序。

基本上會依照以下流程作業。 A

Q： 透過前面說明可以了解每道程序的步驟。但是有些作業不但重複且橫跨了幾道程序，我還是不太能完全掌握整個作業流程。可不可以說明一下大概的作業流程？

A： 因為希望大家先正確了解「每道程序的目的」，因此一開始先介紹每道程序的目的和手法。了解這些內容之後，再看以下介紹的模型組裝完整流程，我想大家就可以了解程序步驟的合理性。

❶零件裁切

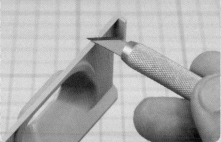

●先依照正確方法裁切下每個零件。請小心作業避免讓零件受損。沒有把握的地方請不要用力拔下，而是利用「兩次裁切」的方法，避免零件受損。

❷零件修整（筆刀）

●使用筆刀修整裁切部分。熟練後可以在這個階段就完成修整作業，不過請大家先著重於用筆刀將大概裁切後的湯口痕跡，刨削至少許些微的程度。

❸零件修整（砂紙）

●用砂紙或打磨棒，將殘留的少許湯口痕跡或分模線研磨平整。先用打磨棒研磨平面部分，弧面部分使用海綿砂紙，兩處都很難處理的部分，則使用砂紙做最後修飾。

❹彙整所有部件並且修整

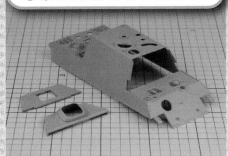

●後續要黏合的零件在最初階段就先全部修整完畢。若只修整部分並且持續製作至黏合階段，則一旦發生錯位偏移等情況，就會難以修復。

❺暫時組裝零件

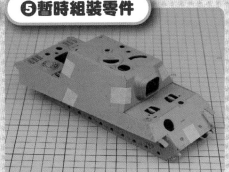

●將每個零件暫時組裝，為黏合作事前準備。將修整後的每個零件組裝，先不使用接著劑，而是用遮蓋膠帶黏合固定，確認零件之間是否有錯位的情況。

❻黏合

●確認過零件之間的嵌合都沒有問題後，一個一個慢慢黏合。維持暫時組裝的樣子，只有將要黏合的零件，才撕除遮蓋膠帶並且使用接著劑黏合。

LET'S TRY!

實踐! 女性初學者製作 TAMIYA 田宮Ⅳ號戰車

①零件的裁切與修整

新手模型師MEA將依照之前所學到的內容實際作業。首先挑戰的是零件裁切和修整，題材為TAMIYA田宮Ⅳ號戰車的G型車。

1～2・零件的裁切

●詳細閱讀說明書之後，先用斜口鉗從框架剪下零件。這時請注意不要緊貼零件剪下。裁切時留下一點湯口比較令人安心作業，所以作業會更加順暢。

1

2

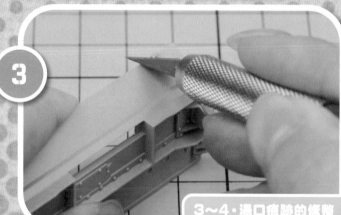

3

3～4・湯口痕跡的修整

●用筆刀修整零件剩餘的湯口痕跡。POOH熊谷老師有提到：「熟練後可以在這個階段修整完成」，但對我來說還是有點難度，所以處理後還保留了約0.2～0.3mm的湯口痕跡。

4

5

6

5～6・用打磨棒研磨

●用打磨棒處理殘留的湯口痕跡，真的是非常簡單的方法，很推薦大家試試。要注意的是將打磨棒緊貼零件表面。只要遵循這個方法，就可以將湯口痕跡的表面修整得很平滑。

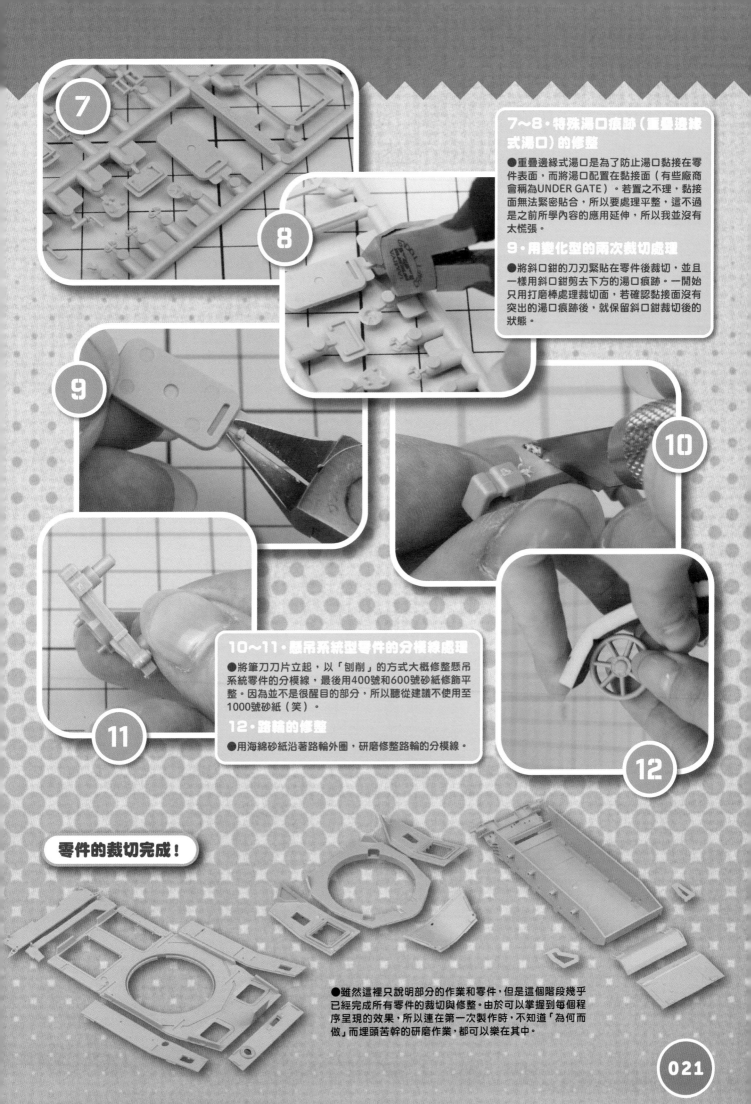

7~8・特殊湯口痕跡（重疊邊緣式湯口）的修整

●重疊邊緣式湯口是為了防止湯口黏接在零件表面，而將湯口配置在黏接面（有些廠商會稱為UNDER GATE）。若置之不理，黏接面無法緊密貼合，所以要處理平整，這不過是之前所學內容的應用延伸，所以我並沒有太慌張。

9・用變化型的兩次裁切處理

●將斜口鉗的刀刃緊貼在零件後裁切，並且一樣用斜口鉗剪去下方的湯口痕跡。一開始只用打磨棒處理裁切面，若確認黏接面沒有突出的湯口痕跡後，就保留斜口鉗裁切後的狀態。

10~11・懸吊系統型零件的分模線處理

●將筆刀刀片立起，以「刨削」的方式大概修整懸吊系統零件的分模線。最後用400號和600號砂紙修飾平整。因為並不是很醒目的部分，所以聽從建議不使用至1000號砂紙（笑）。

12・路輪的修整

●用海綿砂紙沿著路輪外圈，研磨修整路輪的分模線。

零件的裁切完成！

●雖然這裡只說明部分的作業和零件，但是這個階段幾乎已經完成所有零件的裁切與修整。由於可以掌握到每個程序呈現的效果，所以連在第一次製作時，不知道「為何而做」而埋頭苦幹的研磨作業，都可以樂在其中。

POOH KUMAGAI's SPECIAL MODEL GALLERY
French Army Heavy Tank
ARL-44

我們在第一章最後要介紹的作品，正是出自於說明前述模型基本製作的POOH熊谷老師。這件是完全手作的作品，只應用了前面所學的製作方法創作而成，真是太強了！

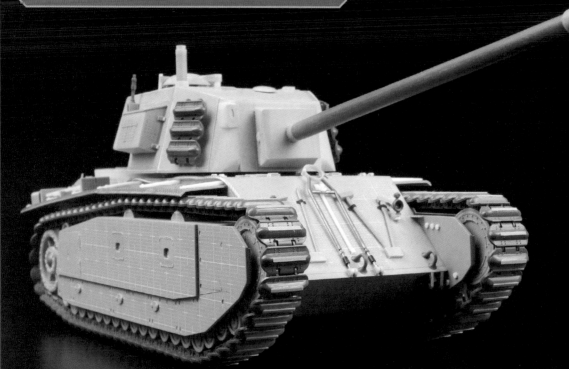

協助：月刊Armour Modelling（大日本繪畫刊）
刊載於2018年4月號～2019年8月號

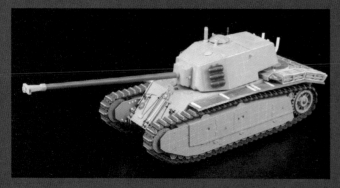

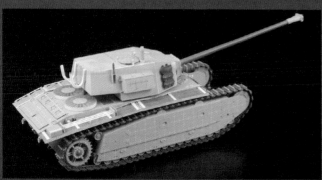

●這是之前完全手作的創作範例。當時還沒有ARL-44的套件，我想既然沒有，那就自己動手做，大概花費了1年的時間完成。正當作品進入完成階段之際，Amusing Hobby竟然就推出了這個套件（笑）。

我只利用了方便取得的材料和手邊的工具製作，並未使用切割機或3D列印等特殊的工具。畫好圖面，依照圖面精準裁切出塑膠片，接合時留意水平垂直等角度。這是一項日積月累的作業。塑膠片以外的材料包括各種尺寸的塑膠棒、塑膠板材、塑膠管，而引擎蓋上的圓形導風管為樹脂複製品，消音器上有焊線，另外還有鐵絲網等。

沿用的零件有路輪，履帶使用TAMIYA田宮的重型戰車B1bis，砲身同樣使用TAMIYA田宮製的百夫長主力戰車。而小型的輔助類設備和工具等則取用自適合的戰車。

大家看到圖片就可以知道，幾乎都是塑膠板的作業。只要確實做到裁切、修整、裁切面處理，並且有耐心的重疊組合，就可以完成乍看驚人的全手作戰車。

所謂提升戰車模型製作水準的捷徑，不過就是了解並且實踐這些基本作業的重要性，除此之外別無他法。若想要做出高水準的模型，請大家務必腳踏實地從基礎學起。

（POOH熊谷老師）

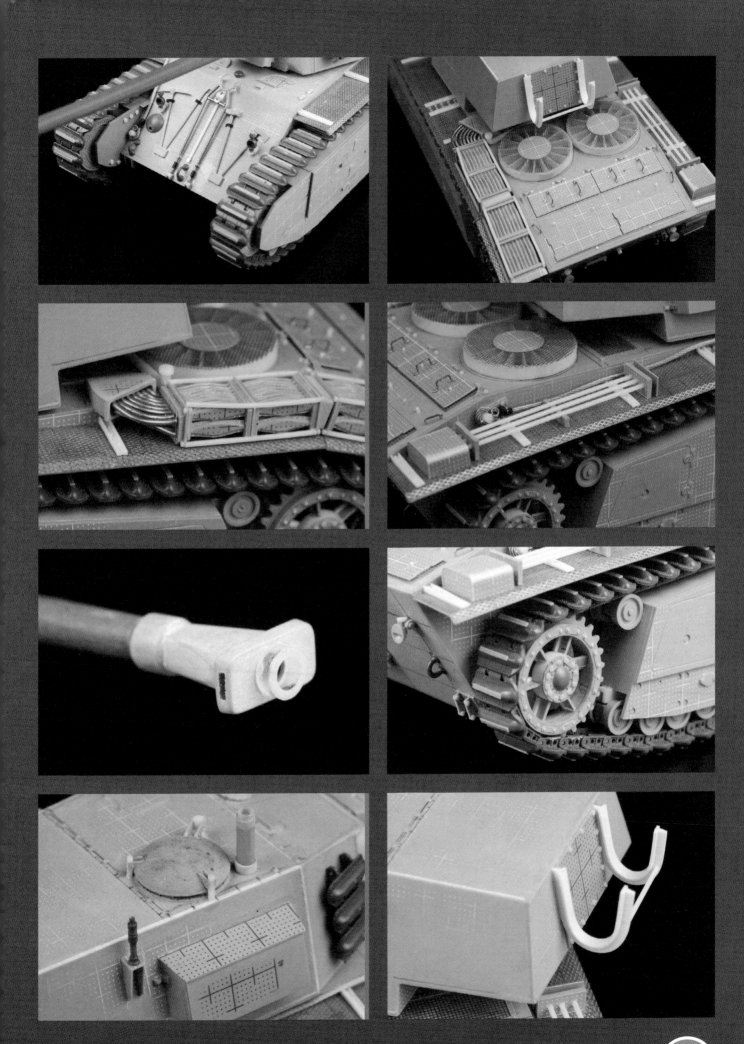

 Q 戰車模型和鋼彈模型哪一種的難度較高?

 A 與其擔心兩者之間的難度,倒不如先想想其中的樂趣。

Q:這是我第一次製作戰車模型,感覺和之前組裝的鋼彈模型有很大的差異。戰車模型需要比較高的技巧嗎?

A:一旦提升完成度,不論何者的難度都會變高,以我個人來說,因為塗裝部分可以稍微粉飾,所以我覺得戰車模型比較適合初學者。不要太在意這些,最為重要的是享受模型製作的樂趣。

 Q 在100日圓商店買到的工具,可以用於模型製作嗎?

 A 依照使用方法也會有好用的工具。

Q:這次認識了很多模型工具,我想了解100日圓商店販售的工具,可以用於模型製作嗎?

A:若是初學者,使用模型專賣店的工具作業會比較順利。不過我們必須懂得分辨,並不是在100日圓商店買到的工具不能用。以下就來介紹幾樣「可使用的工具」和「使用的方法」。

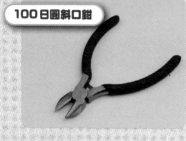

100日圓斜口鉗

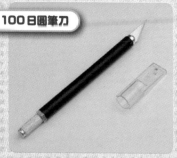

100日圓筆刀

100日圓切割墊

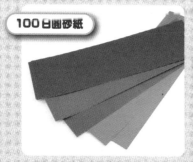

100日圓砂紙

100日圓瞬間接著劑

100日圓工具箱

●100日圓斜口鉗或筆刀,雖然在零件裁切方面,刀片會不夠銳利,但若當成消耗品,專門用於大略裁切的工具或許是不錯的選擇。
砂紙若用於粗磨,或許也可以用於作業之中。切割墊或工具箱使用頻繁,髒了就可丟棄,也無需猶豫,推薦大家購買。瞬間接著劑意外地挺好用。若不會影響到精細作業,而且想要頻繁地重新購買,大家也可以利用100日圓的商品備齊這些工具。

第二章
戰車模型組裝篇
〈講師〉齋藤仁孝

裝甲戰車模型師齋藤仁孝擅長的模型組裝
類型廣泛，包括了一般的模型組裝製作到改造，
本篇將由他來為大家解說。

齋藤仁孝（Yoshitaka Saito）
曾經在土居雅博身邊學習軍事模型製作，
並且定期在模型雜誌發表作品。

Q 為什麼我自己組裝的IV號戰車，
總是有種出自新手外行人的感覺？

只要聚焦在組裝的順序和要領
就可解決！ **A**

簡單的基本製作自有須認真對待的道理，然而若不知應有效果無意識作業，就會
讓完成的作品呈現一種「略有不足」的感覺。本篇就是要學習這些製作的箇中要
領。

 Q 雖然已經製作過戰車模型,但是我並不清楚戰車各個部位的專有名詞……

翻閱戰車模型的專業書籍,一定會看到「履帶」、「砲塔」、「路輪」等實際戰車的專有名詞解說,所以對於從模型接觸到戰車的新手模型師而言,盡是既不熟悉又陌生的詞彙。這裡我們就先來了解戰車的專有名詞和含意。

那我們就來說明基本的名稱吧! **A**

指揮塔
●在砲塔上的展望台。士兵不需要從車內探出身來就可以環伺周圍。由指揮戰車的車長掌控。

換氣機
●將車內空氣排出所需的換氣扇。這個裝置是為了將砲彈發射後有害人體的煙霧排出車外。多裝置在砲塔上方。

同軸機槍
●裝置在砲塔,和主砲裝載方向相同(照準)的機槍。用於攻擊沒有裝甲的敵軍。

防盾
●抵擋敵軍砲彈攻擊主砲底座的防彈板。

砲身
●主砲是戰車裝備中破壞力最強大的武器。砲彈穿過的砲筒稱為砲身。

鏟子
●挖土的工具。戰車陷於泥濘等時候使用。

斧頭
●戰車的車載工具之一。為了讓陷入泥濘的戰車脫離,會用於砍除卡在履帶的樹枝。

觀察口閥門
●車長以外的士兵,在觀察周圍時所需的觀察口。由於是開闔式設計,會於戰鬥時關閉。大多裝有防彈玻璃。

備用履帶
●用於履帶損壞時所需的替換履帶。有時也會裝備在車體各部位,當成防護車體抵擋敵軍砲彈的防彈板。

天線
●無線天線,會因為用途和製造國家而有不同的形狀,在第二次世界大戰之後已成為戰車的必要裝備。

鐵線剪
●這是其中一項車載工具(也會以On Vehicle Materials的首字母簡稱為OVM),是可剪斷有刺鐵絲等金屬線的大型剪刀。

前面機槍
●這是指位於車體正面的機槍,並非主砲的同軸機槍,使用於和非裝甲車輛或步兵戰鬥時。

發動引擎的手搖曲柄
●通常會以電動馬達發動引擎,但是若未能順利發動裝置時,會利用這個工具手動發動引擎。

履帶
●捲繞底盤的帶狀車輪。將履帶板連結成帶狀的結構稱為履帶,也稱為無限軌道。

●將動力傳送至履帶的車輪。將突起部分卡在履帶進而轉動。除了裝置在前方之外，有的戰車會安裝在後方，而這時另一側就會是誘導輪。

驅動輪

●使用千斤頂時，放在地面和千斤頂之間，避免千斤頂陷入地面。

千斤頂底座

●裝有士兵衣物等攜帶物品的箱子。在德軍戰車中稱為「Gepäckkasten」（德文）。

儲物箱

●裝有引擎部分的表面結構。

引擎蓋

●如同一般汽車的車尾燈。通常也會安裝煞車燈。

尾燈

路輪

●從內側支撐履帶接觸地面的車輪。

牽引纜繩

●拉動戰車時使用的金屬纜繩，用於車輛本身或其他車輛無法自行前進時。

鐵撬

●堅硬的棒狀金屬工具。主要用於底盤的維修。其他還會用於挖掘作業等用途廣泛。日文的名稱為「鉄梃（鐵撬棒）」。

托帶輪

●支持上側履帶的車輪。通常路輪較大的戰車並沒有托帶輪。

千斤頂

●主要用於裝卸履帶或車輪等底盤部件時的工具。將千斤頂放在車體和地面之間並且升高，將車體撐高。

滅火器

●用於故障或攻擊造成的火災。車內也備有滅火器。

防追撞警示燈

●夜晚後面的車輛看到這個警示燈，就可推測自己和前面車輛的距離。透過燈光數量等不同顯示，就可知道大概的距離。

各部位的類別名稱

砲塔

●這是指主砲部分全部包覆隱藏並未外露，而且會旋轉的構造。若不旋轉時則稱為戰鬥室，若是槍砲部分稱為砲塔。

車體

●砲塔下方的部分稱為車體。而且車體有時還依照各部位，區分標示為車體上部和車體下部（車架）、車體前部和後部。

底盤

●這是指包括履帶、各種路輪、懸吊系統等行走裝置（不包括引擎等車內的部分）的部分。

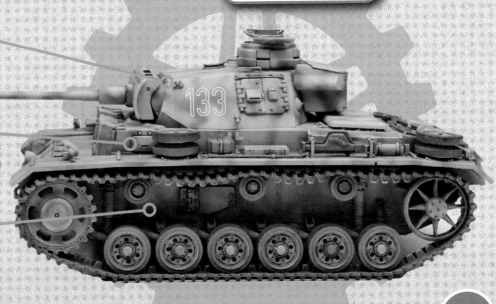

 為什麼我組裝的IV號戰車會有出自外行人的感覺？

差異點在於細節部分有「需再加把勁」的感覺。接下來就讓我們一一探究。

接著劑垂流

●因為接著劑塗抹量沒有掌控得恰到好處，接著劑垂流在表面，留下塗抹的痕跡。

位置偏移

●讓擋泥板掀起的彈簧位置未準確黏接，位置偏移。只要詳細閱讀說明書，就可以避免這個問題。

沾有指紋

●塗抹接著劑後，沾上指紋而留下痕跡。選錯接著劑的使用種類，手拿模型時也放在不對的位置。

接著劑的痕跡

●零件表面有接著劑的痕跡。

湯口痕跡

●履帶側邊和小配件殘留了湯口裁切的痕跡。

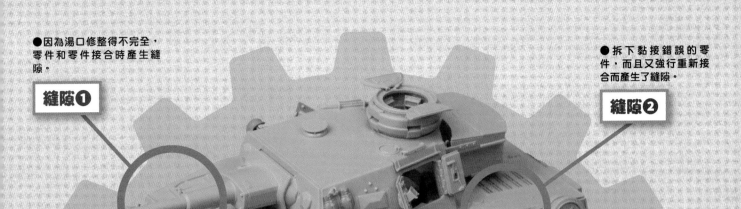

●因為湯口修整得不完全，零件和零件接合時產生縫隙。

縫隙❶

●拆下黏接錯誤的零件，而且又強行重新接合而產生了縫隙。

縫隙❷

履帶底面不平順

●履帶底面不平順，變得參差不平。

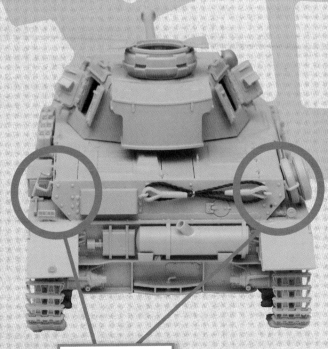

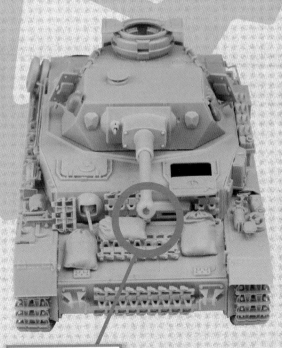

黏接位置錯誤

●備用履帶架零件的安裝方法有誤，並非原本的安裝方法。

未處理接合處

●砲口制退器的位置非常醒目，但是卻沒有處理砲口制退器的接合處，明顯看出是由外行人製作的模型。

Q 有人說：戰車模型「最好不要依照組裝說明書的順序組裝」，這是為什麼呢？

這尤其常發生在國外的套件，原因是為了解決零件歪斜的問題，所以會從大的零件開始組裝。

試試依照專業模型師的製作步驟！

有時國外套件會有零件歪斜的情況，從車體開始組裝可以解決這個問題。

歪斜的零件

解決問題的組裝範例

●左邊照片是國外製套件的車體下部零件。從正面看，就可看出整個零件明顯歪斜。組裝說明書表示，先將包含履帶的底盤組裝在這個零件之後，再和車體上部接合，然而如果依照這個順序組裝，在和車體上部接合的階段，就要強行修整車體下部歪斜的部分，所以底盤零件就會產生明顯的歪斜。再加上還接合了各種零件，這些都會加強車體下部的牢固程度，而不調整歪斜問題又很容易產生縫隙。但若我們改變組裝順序，從車體開始組裝，就可以解決問題並且呈現如右邊照片的樣子。

STEP-1・車體的組裝

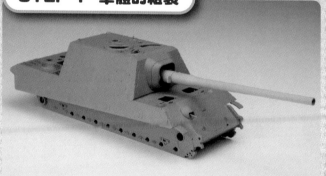

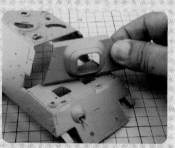

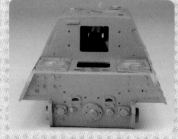

●先組裝車體上部和下部這些最大的零件。大的零件歪斜會嚴重影響到整個模型，因此這時先和車體上部接合，確認修正了歪斜的問題後，再進入下一個步驟。

●雖然「從大的零件開始組裝」是正確組裝車體所需的主要概念，但是車體內部零件等必須在一開始就接合，還請注意。若是組裝獵虎式驅逐戰車，因為沒有砲塔，所以車體上部和下部接合後，接著就是車體下部後面、然後再接合車體前面裝甲，依照這個順序將大的零件接合，完成整個車體的組裝。

STEP-2・懸吊系統

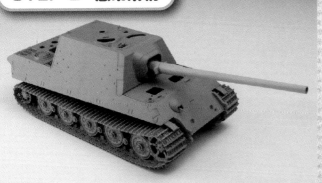

●組裝好沒有歪斜的車體後，就開始組裝底盤。在底盤組裝的作業中，會經常拿起和觸碰車體。因此要在車體黏接細小零件之前組裝，這樣一來就比較不需要注意手拿的位置，也可以減少損壞的可能。

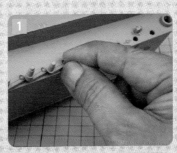

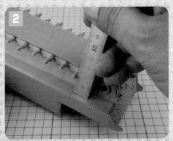

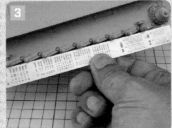

❶先將接著劑塗抹在懸吊桿，再組裝於車體。不要修整好一個零件後就黏接組裝，而是將所有的零件都修整完成後，再統一黏接。

❷❸趁接著劑尚未完全硬化之際，用金屬尺確認路輪零件的插銷高度是否一致。另外，也要確認車體左右的插銷高度是否一致。

STEP-3・主要零件的接合

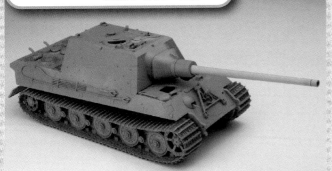

●組裝車體各部位的零件。組裝順序依次為裡面的零件、大的零件和較細小的零件。因為組裝方式不同於組裝說明書的指示，所以零件接合時必須注意是否有遺漏，不過作業會變得相當簡單。

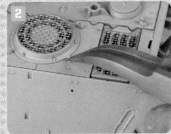

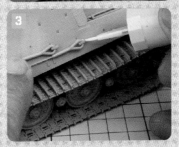

❶若斷斷續續組裝零件會很容易發生遺漏的情況。因此作業依照車體前面、上部等，依次從各個面組裝，就可以避免遺漏的情況。

❷若有蝕刻零件的組裝等特殊作業，則在一開始就先處理。

❸最後再組裝位於車體各部位的掛鉤等極小零件。

STEP-4・易壞零件的接合

●例如把手等這類細小、不小心碰到就容易損壞的零件安裝，則在組裝將近完成之時處理。另外，細小零件不容易拿取，也可能發生修整時因為施力錯誤而容易折斷的情況。這裡將介紹修整的方法。

❶容易折斷的零件不要單獨修整較為安全。先在零件還附在框架流道的狀態下處理分模線。

❷之後從框架流道裁切下來，並且黏接在車體。接著劑硬化且零件牢固黏合後，用砂紙修整湯口痕跡。

❸備用履帶也請依照相同的方法作業。

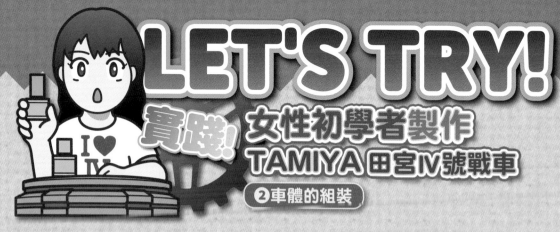

LET'S TRY!

實踐！女性初學者製作 TAMIYA 田宮Ⅳ號戰車

❷車體的組裝

既然已經學到精確組裝出車體的訣竅，那就重新組裝一次吧！TAMIYA田宮的戰車套件雖然組裝難度不高，但依舊要細心作業。

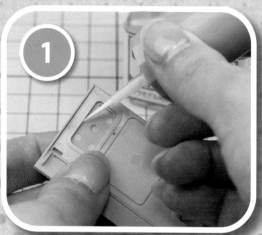

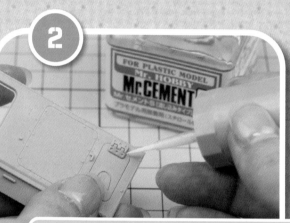

1~2·從車體下部零件開始組裝

●雖然也可以依照TAMIYA田宮套件說明書的指南組裝，但是為了確保萬無一失，我還是從車體下部的大片零件開始組裝。零件F33的檢修艙門零件E16最好也在這個時候接合，才能組裝得比較緊密貼合。

3~4·從大的零件開始一一接合

●先不理會說明書的組裝順序，而從大的零件開始組裝。這時必須注意的是零件是否有筆直正確地接合，依照這個順序組裝也比較容易確認。

5·完成車體下部大部分的接合

●車體下部零件的基本組裝完成。由於細小零件尚未安裝，所以也能輕易確認零件是否有正確地垂直或水平組裝。TAMIYA田宮套件的精確度很高，只要不馬虎並且留意這些地方，作品的確不易產生初學者常見的歪斜情況。

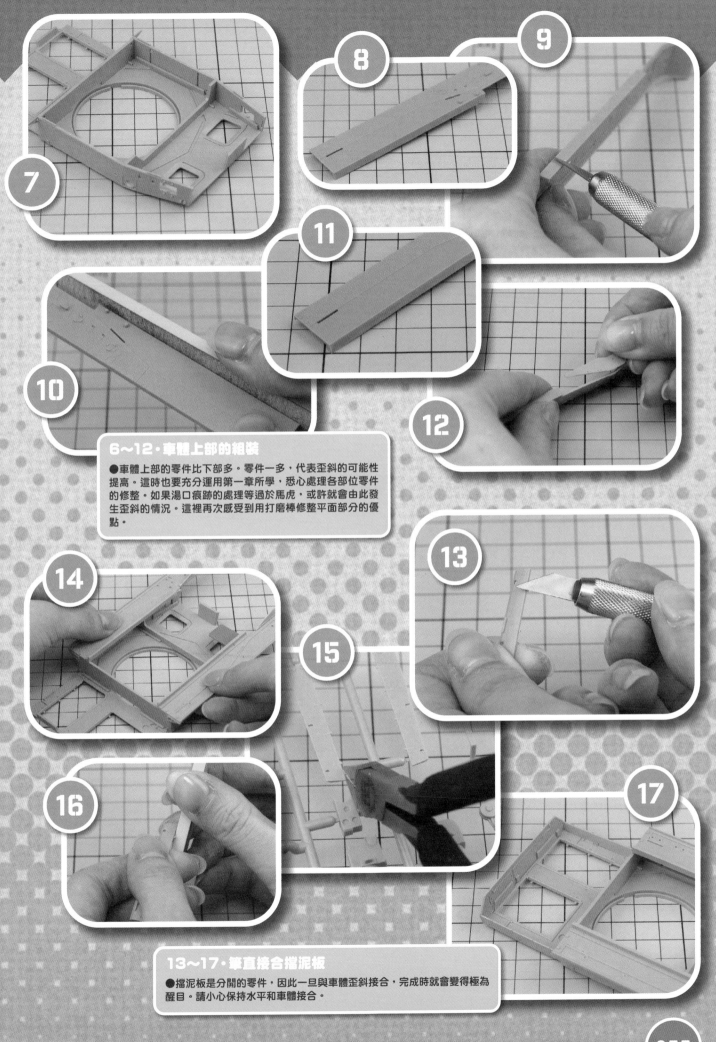

6～12・車體上部的組裝

●車體上部的零件比下部多。零件一多，代表歪斜的可能性提高。這時也要充分運用第一章所學，悉心處理各部位零件的修整。如果湯口痕跡的處理等過於馬虎，或許就會由此發生歪斜的情況。這裡再次感受到用打磨棒修整平面部分的優點。

13～17・筆直接合擋泥板

●擋泥板是分開的零件，因此一旦與車體歪斜接合，完成時就會變得極為醒目。請小心保持水平和車體接合。

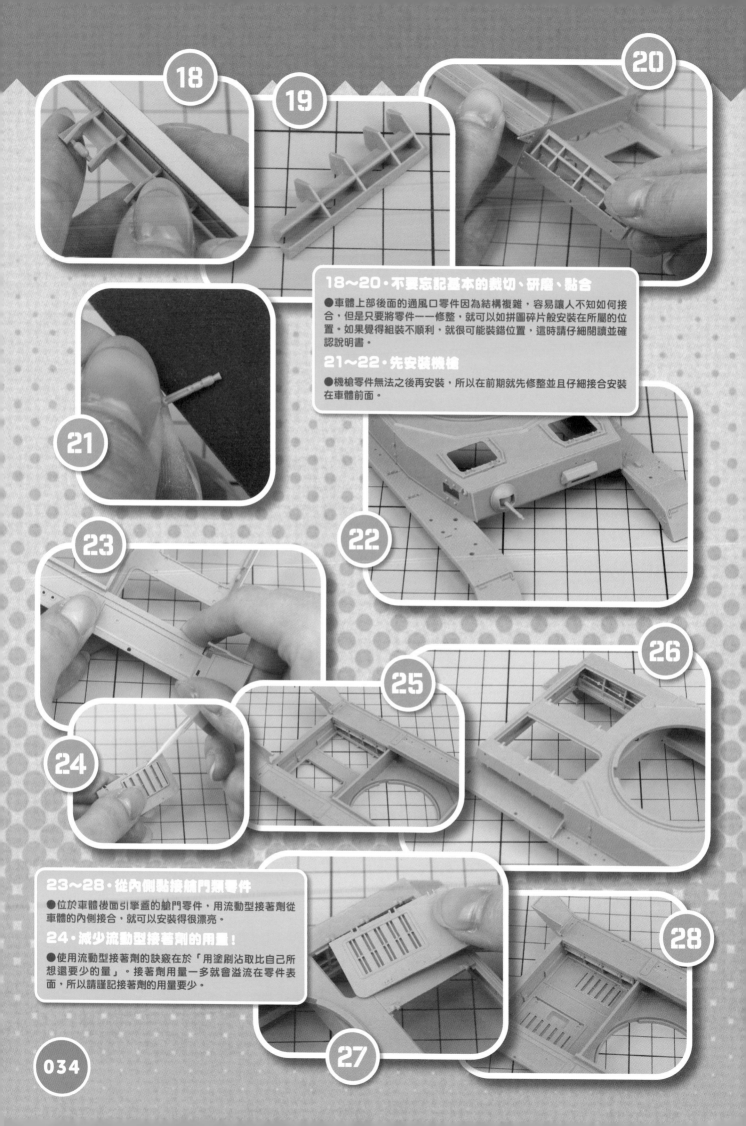

18～20・不要忘記基本的裁切、研磨、黏合

●車體上部後面的通風口零件因為結構複雜，容易讓人不知如何接合，但是只要將零件一一修整，就可以如拼圖碎片般安裝在所屬的位置。如果覺得組裝不順利，就很可能裝錯位置，這時請仔細閱讀並確認說明書。

21～22・先安裝機槍

●機槍零件無法之後再安裝，所以在前期就先修整並且仔細接合安裝在車體前面。

23～28・從內側黏接艙門類零件

●位於車體後面引擎蓋的艙門零件，用流動型接著劑從車體的內側接合，就可以安裝得很漂亮。

24・減少流動型接著劑的用量！

●使用流動型接著劑的訣竅在於「用塗刷沾取比自己所想還要少的量」。接著劑用量一多就會溢流在零件表面，所以請謹記接著劑的用量要少。

Q 我不知道該在哪個階段組裝履帶……

基本上在塗裝之前組合安裝。

每種套件的履帶各不相同

建議初學者選用的條狀式

●這是以前TAMIYA田宮套件中的條狀式履帶，可以用塑膠用接著劑接合，也可以用塑膠專用的塗料上色，對初學者來說，是非常省力的選擇。若要追求真實感，在鬆緊表現上需要一點訣竅。

可能有點困難的部分連結式

●最近TAMIYA田宮套件大多是部分連結式的履帶。設計結構包括一體成型的筆直部分，以及分割成一片片用於驅動輪和誘導輪弧面部分的零件。同樣需要用履帶的鬆緊表現，讓成品呈現真實感。

展現實力的完全連結式

●國外套件等大多是完全分割式的履帶。零件構成和實際的履帶相同，所以對於追求真實的傳統模型師來說，這是最佳選擇，但是對於新手模型師來說，或許有點難度。

先試試將條狀式履帶做出真實感

●條狀式履帶連新手模型師都可以輕鬆安裝。但因為是質地柔軟的材料，所以會像照片中呈現「緊繃」的狀態。若想追求真實的表現，要讓履帶上面呈現稍微往下垂墜的狀態。

●這裡在條狀式履帶的組裝時會運用一點小訣竅，試著像這樣重現稍微往下垂墜的樣子。因為可以使用塑膠專用接著劑接合，所以只要運用這個特性就能輕鬆重現。

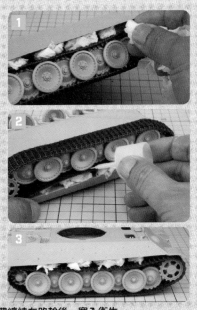

❶將條狀式履帶纏繞在路輪後，塞入衛生紙營造出履帶往下垂墜的樣子。❷將少量的流動型接著劑滴進路輪和履帶之間。❸維持這個狀態直到完全乾燥。

ROCO履帶組裝法相關說明

Q 我想知道更進階的
履帶組裝方法！

「ROCO履帶組裝法」最適合
完全連結式履帶的製作。 **A**

ROCO履帶組裝法的ROCO是指？

●這是塑膠成型製成的套件，組裝簡單，而且以「半成品的形式」包裝販售也很別出心裁。

ROCO是歐洲鐵道模型廠商，配合HO（約1/87）比例，以半成品的形式銷售各種軍用車輛套件。ROCO特殊的地方在於底盤的零件分開，路輪和履帶則為一體成型，可以輕鬆組裝，因此在日本廣為周知，可惜現在已經倒閉。

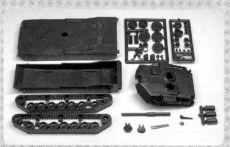

●從包裝取出後，將可以簡單組裝的車體拆解，就成了一般塑膠模型的狀態。材質和塑膠模型同樣為塑膠，因此可以用模型的塗料和接著劑製作。請注意左下方的底盤零件。

戰車模型的ROCO履帶組裝法

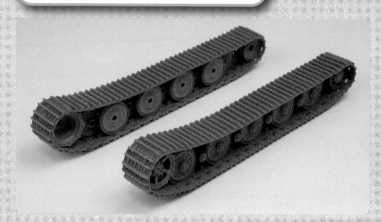

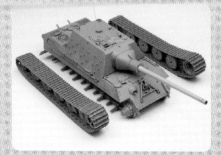

●將1/35比例的戰車模型底盤像ROCO底盤一樣，將分割式的履帶和路輪組裝成一體，就是所謂的「ROCO履帶組裝法」。組裝完成後也可以只拆除底盤。

剛開始接觸戰車模型的人一定會有一個疑問，那就是「考慮到履帶各零件的塗色，而不知該如何組裝」，而ROCO底盤的零件構造，很有邏輯地解決了這個疑問。「ROCO履帶組裝法」的發想來自「只要和ROCO一樣組裝，就不需要考慮塗裝並且組裝完成」。由於後來大家發覺，其實組裝時沒有考慮到塗裝，後續作業也完全沒有問題，所以不再使用ROCO履帶組裝法，但是仍有一些模型師因為「講究底盤塗裝」，而依舊運用這項技巧。因為每款車輛不同，也許仍有機會利用這個技巧，所以接下來將為大家說明。

專業模型師完成ROCO履帶組裝法的步驟

▲底盤零件修整完成後,只將懸吊桿零件接合在車體。請注意要保持完全水平。

▲使用需要一些時間乾燥的稠狀型接著劑,只組合履帶的部分零件。

▲將分成數片的履帶組合完成後,將履帶捲在誘導輪和驅動輪。請注意不要捲太緊。

▲將履帶和驅動輪、誘導輪緊密黏接,使用流動型接著劑,牢牢接合。

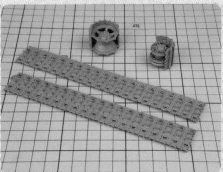

▲組裝好大部分的履帶。這個部分也是用稠狀型接著劑將履帶之間接合。

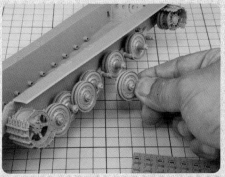

▲將路輪安裝在懸吊桿,但是不要使用接著劑,只要將路輪插進懸吊桿固定即可。

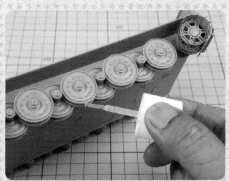

▲路輪和履帶接觸的地方塗上稠狀型接著劑。

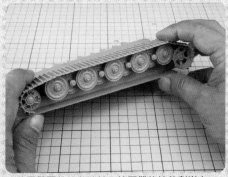

▲將履帶零件貼在路輪。趁履帶的接著劑尚未完全乾燥之前,繼續下一道作業。

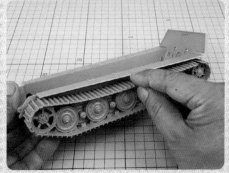

▲在履帶的接著劑完全乾燥之前,還可以微調。在接著劑完全硬化之前,可以用手指將履帶調整出自然的鬆緊度。

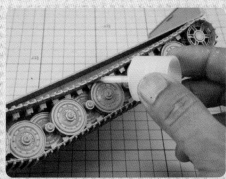

▲履帶的鬆緊度調整完成後,塗上少量的流動型接著劑,讓履帶和路輪完全黏合。

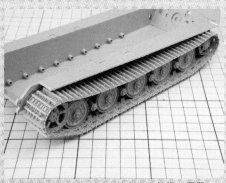

▲保持現在的狀態直到接著劑完全乾燥,履帶外觀看似已經完成。

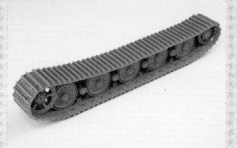

▲路輪和懸吊桿尚未黏合,所以可以像這樣整組拆卸下來。

LET'S TRY!
實踐! 女性初學者製作
TAMIYA 田宮IV號戰車
❸底盤的組裝

履帶和底盤的組裝既是戰車的特色，也是最讓人感到棘手的部分。IV號戰車G型車的履帶為部分連結式，既然已經學到詳細的組裝方法，決定不再害怕，嘗試挑戰！

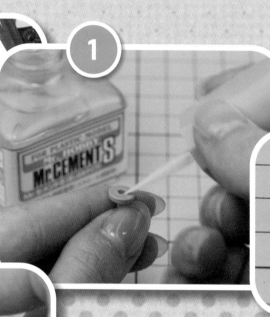

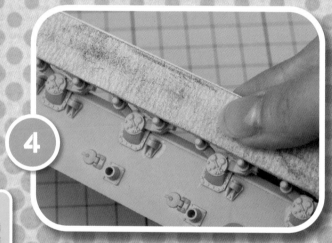

1～4・零件修整是所有作業的基礎

●首先裁切下路輪和懸吊桿的零件，和之前一樣修整零件，若想無縫組裝，這個階段的細心作業至關重要。一如前面所學，路輪和誘導輪的分模線和湯口痕跡，使用海綿砂紙修整，懸吊桿的湯口痕跡使用打磨棒修整。另外，懸吊桿的湯口痕跡修整，等零件接合在車體後再處理。請不要一味埋頭苦幹地作業，也要想想是否有可以輕鬆製作、提高效率的作業，為了體會模型製作時的樂趣才會學習這些相關技巧，我也覺得作業的確變得輕鬆不少。

5・挑戰部分連結式履帶

●詳細閱讀說明書，仔細確認分割的履帶是如何構成與組裝。正確製作塑膠模型的訣竅就是「零件修整」、「詳細閱讀說明書」僅僅這2點，幾乎就可以避免初學者常見的失誤。

ite : Links
ng

E15 x2 E40 x2 E15 x2) x2

上部履帶 / Upper run
Oberteil / Section supérieure

右側

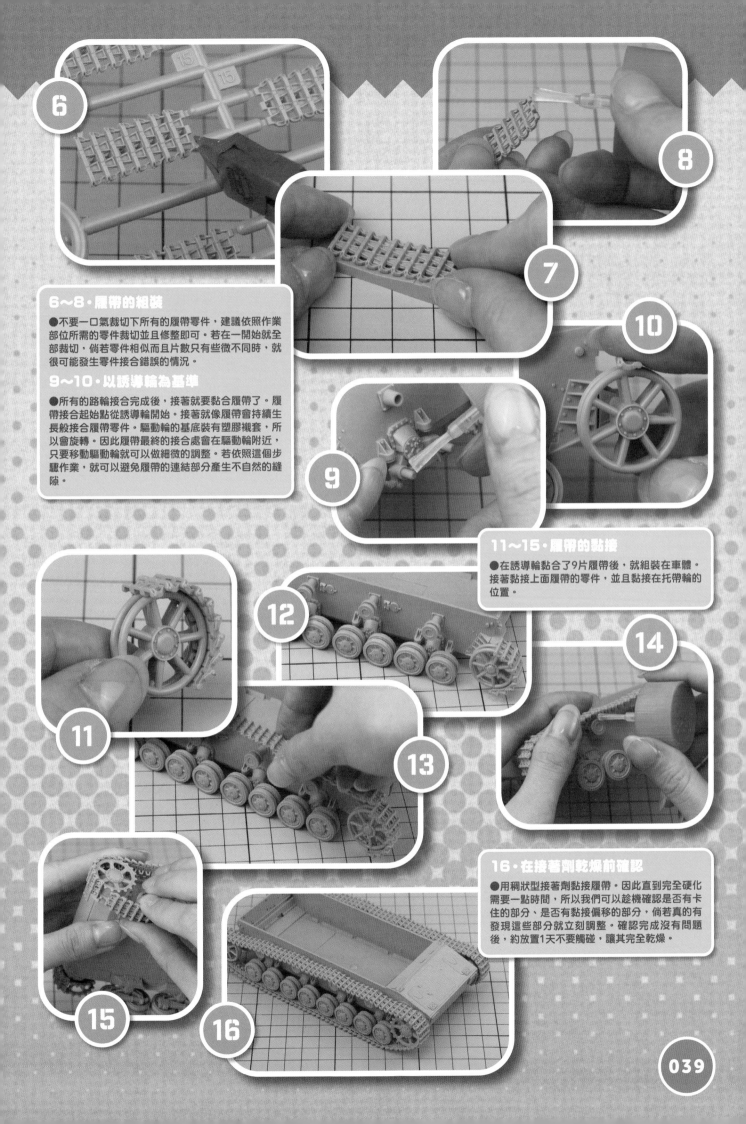

6~8・履帶的組裝

●不要一口氣裁切下所有的履帶零件,建議依照作業部位所需的零件裁切並且修整即可。若在一開始就全部裁切,倘若零件相似而且片數只有些微不同時,就很可能發生零件接合錯誤的情況。

9~10・以誘導輪為基準

●所有的路輪接合完成後,接著就要黏合履帶了。履帶接合起始點從誘導輪開始。接著就像履帶會持續生長般接合履帶零件。驅動輪的基底裝有塑膠襯套,所以會旋轉。因此履帶最終的接合處會在驅動輪附近,只要移動驅動輪就可以做細微的調整。若依照這個步驟作業,就可以避免履帶的連結部分產生不自然的縫隙。

11~15・履帶的黏接

●在誘導輪黏合了9片履帶後,就組裝在車體。接著黏接上面履帶的零件,並且黏接在托帶輪的位置。

16・在接著劑乾燥前確認

●用稀狀型接著劑黏接履帶。因此直到完全硬化需要一點時間,所以我們可以趁機確認是否有卡住的部分、是否有黏接偏移的部分,倘若真的有發現這些部分就立刻調整。確認完成沒有問題後,約放置1天不要觸碰,讓其完全乾燥。

砲塔製作時有哪些注意事項?

砲身是戰車的標誌! 請小心作業。

請細心組裝砲身!

對戰車來說,砲身是和履帶同等重要的部位,若隨便處理,成品就會顯得不夠精緻。
這個部位的製作步驟不像履帶繁多,但是一如履帶接合時,在組裝時請細心作業。

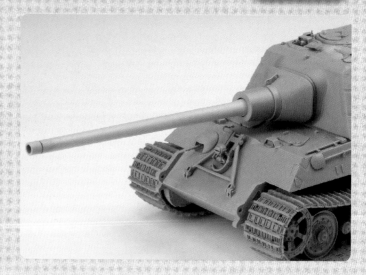

砲身組裝不佳的案例

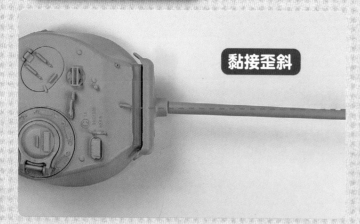

黏接歪斜

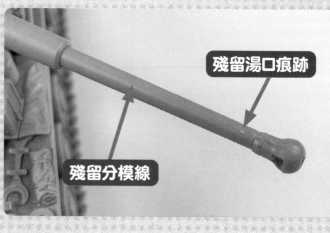

殘留湯口痕跡

殘留分模線

即便模型製作經驗豐富的人,有時也會在其作品中發現砲身和主砲底座並不在同一條水平線上。乍見雖然不會發現,但總讓人覺得不夠精密的感覺。和其他零件一樣,零件修整也很重要。

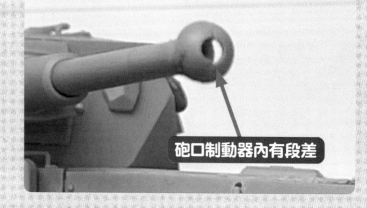

砲口制動器內有段差

專業模型師完成砲身組裝的步驟

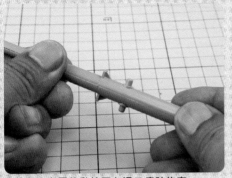

●若是砲身零件黏接面有湯口痕跡的套件，很容易在接合時產生縫隙，所以要特別留心。

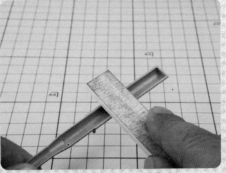

●儘管如此，作業一如前面說明的內容，使用打磨棒等修整黏接面。

●零件修整完成後，不要馬上接合，先確認零件之間是否可完全密合。

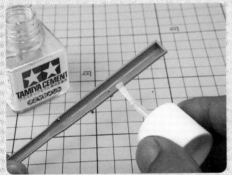

●將黏度高的稠狀型接著劑塗滿零件的整個黏接面。不要只塗在一邊，兩邊都要塗。

●用力將零件緊密黏合。雖然接著劑會溢流至表面，但依舊直接放置乾燥。

●這時要確認砲身零件是否有偏移錯位。只要從正面觀看砲口呈完整的圓形即可。

●接著劑乾燥後，用打磨棒輕輕研磨接著劑溢流的部分。在這裡先不要完全打磨乾淨。

●由於溶化的接著劑不會產生縫隙，但是會因為少量溢出的接著劑產生黏接線，所以要處理這個部分。

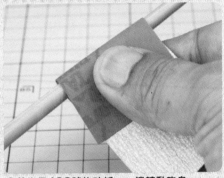

●首先用400號的砂紙，一邊轉動砲身零件一邊研磨，彷彿要削去砲身的一層外皮。

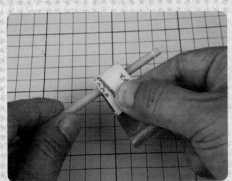

●黏接線消除後，用號數較大的海綿砂紙將整個砲身零件研磨平整。

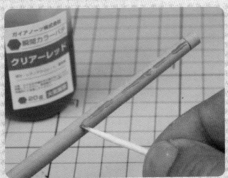

●有時黏接線會出現凹陷的狀況，這時請不要強行用砂紙研磨，而是添加補土修整形狀。

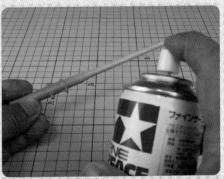

●最後噴上底漆補土，確認砲身零件是否已修整平滑。

LET'S TRY!

實踐! 女性初學者製作
TAMIYA 田宮Ⅳ號戰車

❹砲塔的組裝

若履帶是戰車的關鍵部位，砲身就是砲塔最重要的部位。接下來要挑戰包括砲身組裝的砲塔零件作業。

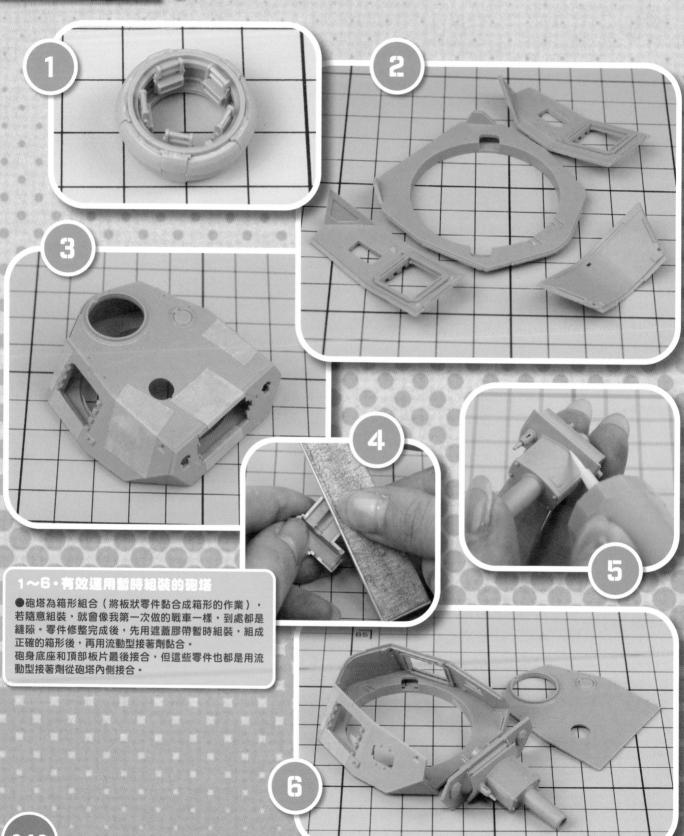

1～6・有效運用暫時組裝的砲塔

●砲塔為箱形組合（將板狀零件黏合成箱形的作業），若隨意組裝，就會像我第一次做的戰車一樣，到處都是縫隙。零件修整完成後，先用遮蓋膠帶暫時組裝，組成正確的箱形後，再用流動型接著劑黏合。
砲身底座和頂部板片最後接合，但這些零件也都是用流動型接著劑從砲塔內側接合。

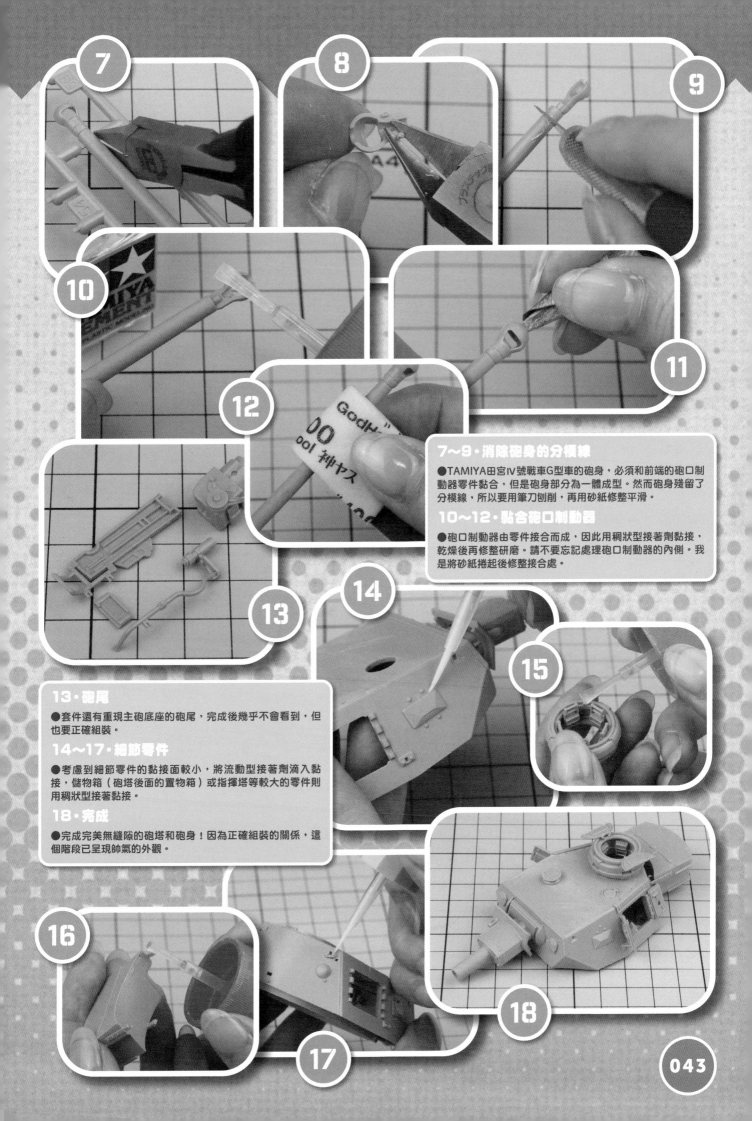

7～9・消除砲身的分模線

●TAMIYA田宮IV號戰車G型車的砲身，必須和前端的砲口制動器零件黏合，但是砲身部分為一體成型。然而砲身殘留了分模線，所以要用筆刀刨削，再用砂紙修整平滑。

10～12・黏合砲口制動器

●砲口制動器由零件接合而成，因此用稠狀型接著劑黏接，乾燥後再修整研磨。請不要忘記處理砲口制動器的內側。我是將砂紙捲起後修整接合處。

13・砲尾

●套件還有重現主砲底座的砲尾，完成後幾乎不會看到，但也要正確組裝。

14～17・細節零件

●考慮到細節零件的黏接面較小，將流動型接著劑滴入黏接，儲物箱（砲塔後面的置物箱）或指揮塔等較大的零件則用稠狀型接著黏接。

18・完成

●完成完美無縫隙的砲塔和砲身！因為正確組裝的關係，這個階段已呈現帥氣的外觀。

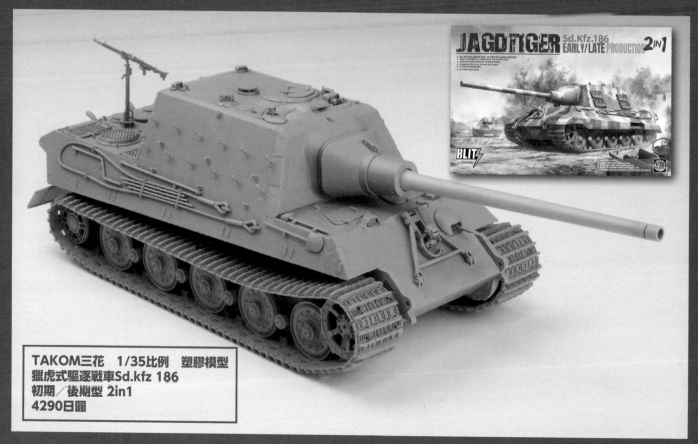

TAKOM三花　1/35比例　塑膠模型
獵虎式驅逐戰車Sd.kfz 186
初期／後期型 2in1
4290日圓

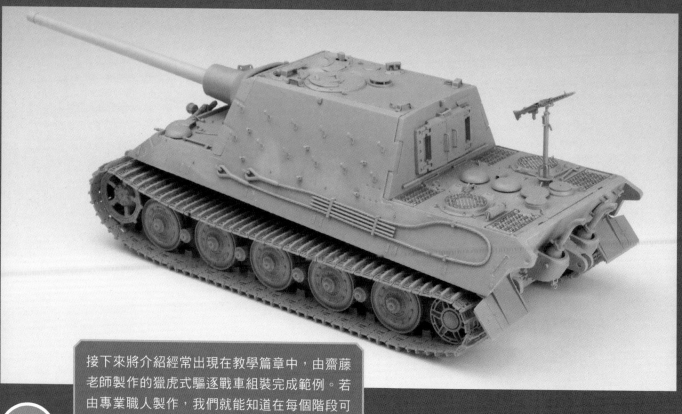

接下來將介紹經常出現在教學篇章中，由齋藤老師製作的獵虎式驅逐戰車組裝完成範例。若由專業職人製作，我們就能知道在每個階段可以加強製作的部分。

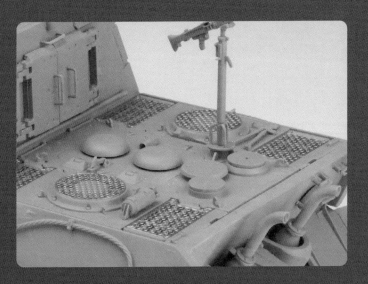

●老師製作的模型是TAKOM三花閃電戰系列的獵虎式驅逐戰車。在TAKOM三花之前的產品套件中，我們可看到模型完整重現了車內的細節（引擎或戰鬥室的內部構造），然而閃電戰系列的戰車不同於此，而是盡量以最少的零件數量，設計出完整重現外觀的戰車模型，因此我很推薦開始接觸戰車模型的人，嘗試這個系列的套件。TAMIYA田宮也有推出獵虎式驅逐戰車的產品，也是很容易著手，適合初學者的套件。不過我自己比較偏愛最後期生產的車型（TAMIYA田宮為標準的初期生產型），因此選擇了TAKOM三花的套件。套件雖然還有附組裝履帶用的治具，但是依照說明書製作卻有長度不太合的情況，所以我並未使用治具，而是研磨固定式誘導輪的基底，讓誘導輪活動（轉動）並且往後方擺動，藉此調整履帶的鬆緊度。雖然履帶組裝有點棘手，但是組裝說明書相對較容易理解，對於初次接觸非日本製套件的人來說，可說是最適合的套件選擇。　　　（齋藤仁孝）

Q 這些金屬零件的用途是？

這是經過戰車模型中級以上者 認證愛用的蝕刻零件！ A

專業模型師完成蝕刻零件的作業步驟

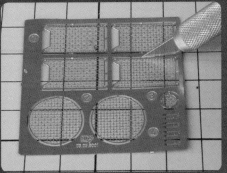

▲蝕刻零件有分成黃銅製品和不鏽鋼製品。黃銅製品（大多是金色）可以用筆刀切割。

▲裁切零件後，確認是否有彎翹的狀況。若彎翹程度如照片一樣則沒有關係，若比照片嚴重就必須修整。

▲先用手指或圓棒（筆桿）修整彎翹的狀況，使其平直。請在平面上作業。

▲用打磨棒修整裁切面的痕跡。砂紙沿著裁切面小心打磨，避免使零件歪斜。

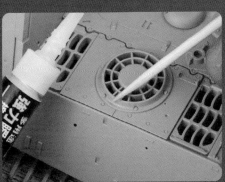

▲用膠狀型瞬間接著劑黏貼蝕刻零件。用牙籤前端沾取接著劑塗在黏貼的部分。

▲將零件黏接在接合部分。在膠狀型瞬間接著劑硬化前，對齊零件方向和位置。

Pz.kpw.38(t)Ausf.E/F

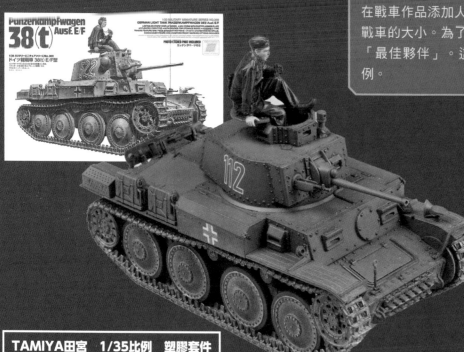

在戰車作品添加人物模型，就能輕易讓人感受到實際戰車的大小。為了突顯戰車的氣勢，人物模型可謂是「最佳夥伴」。這裡將介紹齋藤仁孝老師的作品範例。

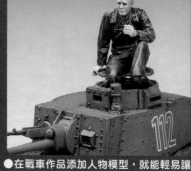

● 在戰車作品添加人物模型，就能輕易讓人感受到實際戰車的大小。另一方面也想突顯鋼鐵製品的堅硬和質感，利用人物模型般的柔軟物件對比，會有很好的效果。人物模型可謂是突顯戰車氣勢的最佳配件。

TAMIYA田宮　1/35比例　塑膠套件
德軍輕型戰車38(t) E/F型
3300日圓

● 戰車模型也可以用噴罐修飾上色，但前提是戰車為單色。這裡介紹的38(t)輕型戰車也是用噴罐完成基本塗裝。要領是底盤也利用噴罐重現出不同於車體顏色的灰塵泥垢。

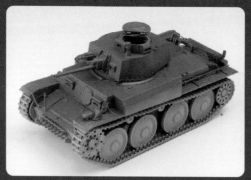

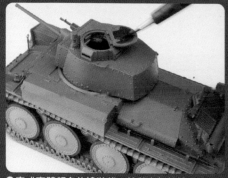

● 完成車體顏色的塗裝後，接著在細節塗上不同的顏色。只要使用壓克力塗料，就可以塗上不同的顏色，而且不會破壞剛才塗好的車體顏色塗膜。

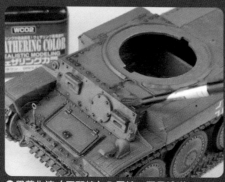

● 用舊化漆（原野棕）入墨線。不是塗滿整個車體，只要塗在凹凸部分即可。

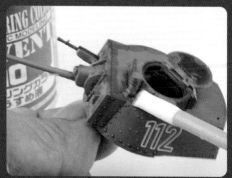

● 在塗料乾燥前，用沾有舊化漆稀釋液的棉花棒擦去多餘的塗料。

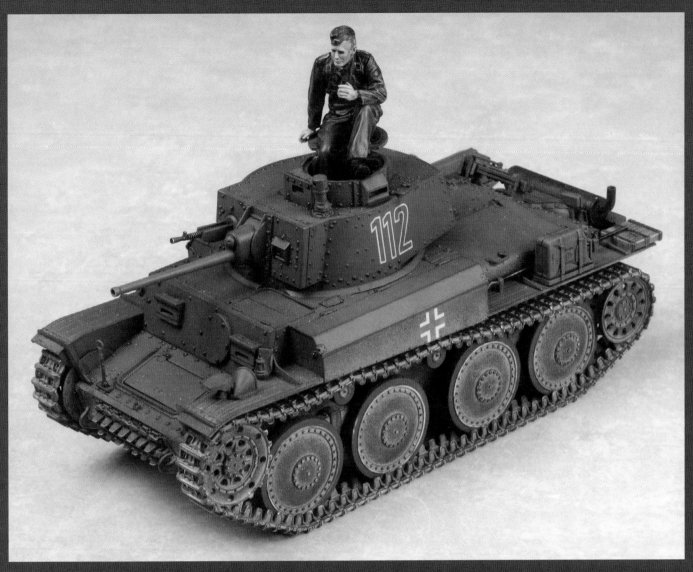

●我覺得對於正要著手製作戰車模型的人來說，TAMIYA田宮輕型戰車是不錯的選擇。在TAMIYA田宮戰車模型中，不論哪一個輕型戰車都是容易製作又優秀的套件。這裡介紹的『德軍輕型戰車38(t) E/F型』也是其中之一，因為車體較小，零件相對也較少，所以也是我推薦的原因之一。製作時未加以改造，而是依照套件組裝說明書組裝。履帶為部分連結式，相較於條狀式，雖然需要一些作業技巧，但是可以將零件狀態重現履帶自然的鬆緊度，而這很難以條狀式履帶呈現。套件還附有一個姿勢放鬆的人物模型，由於人物模型的細節精緻，只要細心為每個部位上色，就可以呈現很高的完成度。塗裝使用的是噴罐塗料，車體上部塗上TAMIYA田宮的德國灰，底盤和車體下部塗上船艦模型使用的木甲板色，就可以重現沾染灰塵的樣子。基本塗裝完成後，用TAMIYA田宮琺瑯漆的德國灰為整個模型乾刷。

（齋藤仁孝）

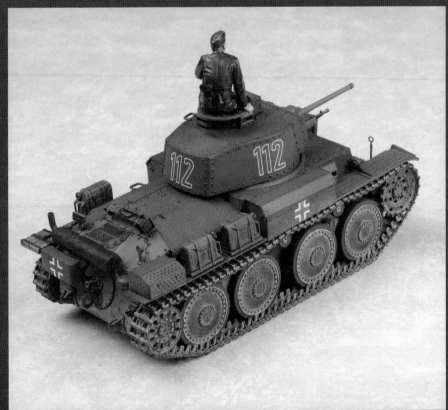

我經常聽到「素組」這個名詞,請問是指?

這是指依照組裝說明書組合。

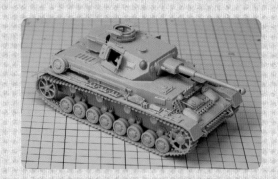

●「素組」是指不經過改造或加工,依照套件組裝說明書組裝的意思。在塑膠模型製作中,是基本中的基本。由於近年來戰車模型在車輛形狀製作方面的還原度極高,因此不需要再經過改造或細節提升(提高細節還原度的作業)。首先我們就以完成漂亮的素組為目標吧!

不太會使用手鑽……

那就來說明一下基本的使用方法。

●戰車模型中即便是同一款戰車,都會有裝備和版本的差異,組裝說明書大多會配合這一點,而有為零件開孔的指示。因此製作戰車模型時,事先了解手鑽的使用方法相當重要。

TAMIYA田宮
精密手鑽D(0.1~3.2mm)
1760日圓

TAMIYA 田宮精密手鑽 D

●建議大家一開始先選用的手鑽為TAMIYA田宮的『精密手鑽D』。手鑽固定鑽頭刀刃的部件有4種,從模型使用的極細鑽頭(0.1mm)到較粗的鑽頭(3.2mm)都可使用。換句話說有了這一支,之後只要配合開孔大小準備鑽頭刀刃即可。尾端可以獨立旋轉,所以操作方便也是一大優點。

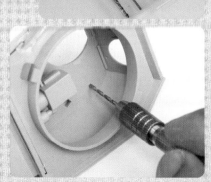

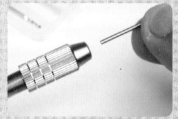

▶戰車模型製作所需的手鑽刀刃有兩種,分別是0.8mm和1.2mm。手邊只要先準備這兩種,作業上就不會有太大的問題。若是要處理一些小地方的加工,例如在封閉的槍口開孔等,也可以準備成套的鑽頭組。

▲使用方法就是將鑽頭刀刃抵在零件,並且旋轉手鑽本體。在鑿孔的過程中,若彎曲鑽頭刀刃從橫向施力,會很容易將鑽頭折斷,因此訣竅就是對準鑿孔施力時要保持垂直。

第三章
原創手工改造篇
〈講師〉土居雅博

添加簡單的加工，
營造獨特風格！

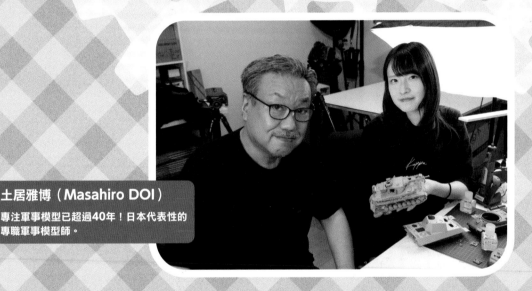

土居雅博（Masahiro DOI）
專注軍事模型已超過40年！日本代表性的
專職軍事模型師。

Q
我想近距離觀摩
專業模型師的卓越技巧。

請參考超頂級軍事模型師的
傑出作品。
A

在戰車模型製作時，認識一流模型師的作品是極為重要的一環。是怎麼樣的作品
呢？請實際學習並且在腦中想像完成後的樣子。接下來也會介紹實際的作業方
法。

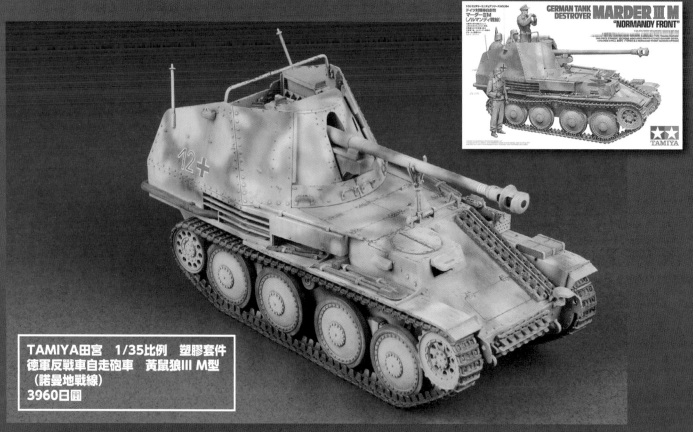

TAMIYA田宮　1/35比例　塑膠套件
德軍反戰車自走砲車　黃鼠狼III M型
（諾曼地戰線）
3960日圓

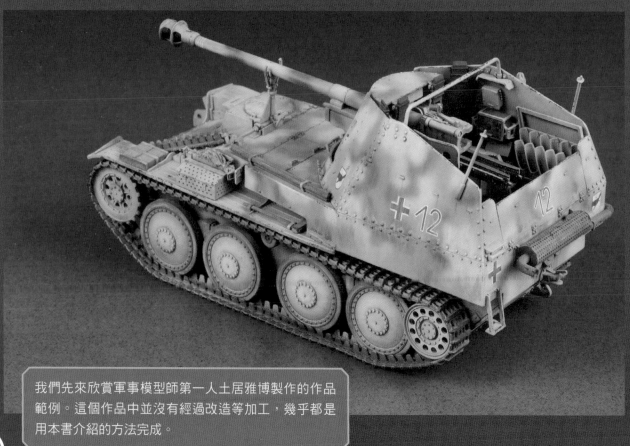

我們先來欣賞軍事模型師第一人土居雅博製作的作品
範例。這個作品中並沒有經過改造等加工，幾乎都是
用本書介紹的方法完成。

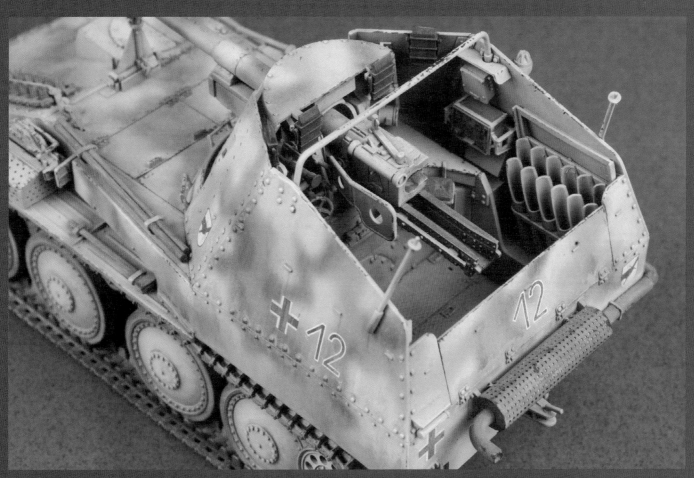

這件黃鼠狼III M型戰車的素組在製作上並不費力，主要著重在塗裝的趣味。最近銷售的版本為添加士兵人物模型的「諾曼地戰線」，履帶為塑膠零件的部分連結式，只要直接組裝就可以還原履帶（因為重量）垂墜的樣子。不過我製作的作品為一開始銷售的版本，履帶為條狀式，若直接嵌合，履帶上側會往上鼓起，缺少真實感，因此在履帶和擋泥板的縫隙塞進揉皺的衛生紙，並且將履帶往下壓，再用流動型接著劑黏接在車輪，還原垂墜的樣子。

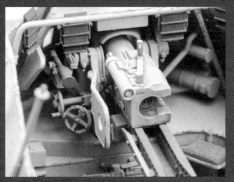
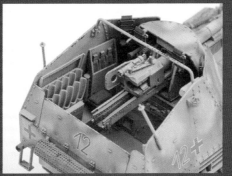

組裝完成後即進入塗裝作業，我經常聽到有人問：「塗裝之前究竟要組裝到甚麼程度？」除了車體內部也如實還原的套件之外，我通常都是組裝完成後才上色。或許有人會想：這樣一來，履帶或路輪等地方不就會有無法上色的部分，請不要擔心，塗不到的部位通常也是幾乎看不到的地方，即便看到，也會因為舊化塗裝而讓人分不清。以我個人來說，我認為如果考慮塗裝步驟，擔心有地方無法上色，反而會降低大家製作的熱情，因此最好盡量全部組裝後再塗裝。

（土居雅博）

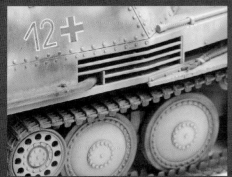
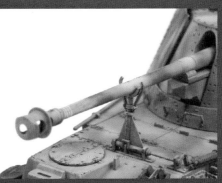

Q 目前為止都很努力緊密組裝，但總覺得還是少了點甚麼……

添加一點原創改造，為模型增添亮點。 **A**

土居雅博的建議

經過細心的組裝，作品呈現的完成度，已經不像出自初學者之手。維持原本的樣子也完全沒有問題，但若硬要舉例，只能說因為依照組裝說明書的指示組裝，所以缺乏原創性。接下來我們就以這個狀態為基礎，挑戰添加原創改造的作業。

試試將前後擋泥板做成掀起的樣子

將戰車改造成前後擋泥板往上掀起的樣子，這也是歷史紀錄照片中，IV號戰車常見的樣子，如此一來就可以讓作品擁有一些獨特感。

這只是利用簡單的塑膠零件改造，就可以為模型增添亮點，大家不要害怕，請大膽挑戰嘗試。

經過塑膠零件改造，
為虎王戰車添加亮點。

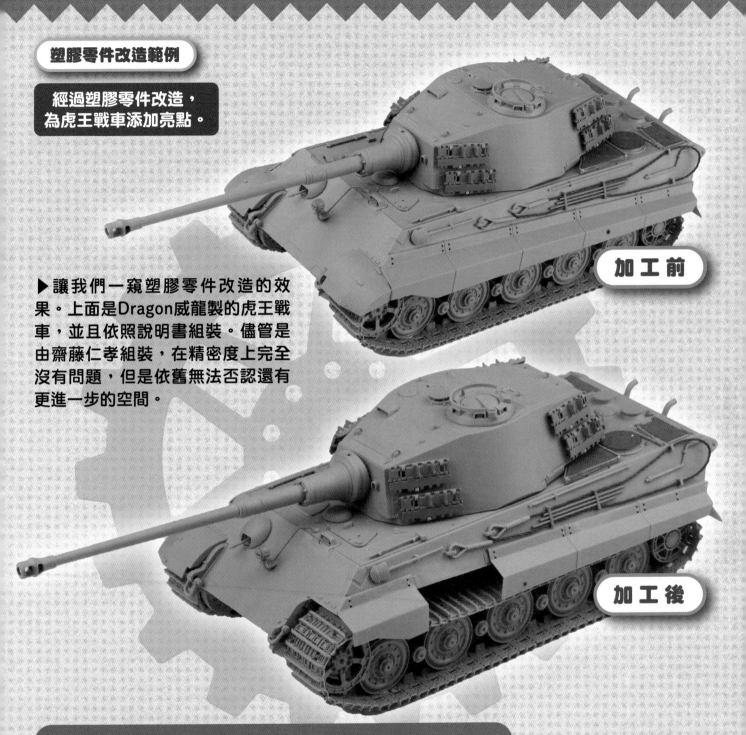

加工前

▶讓我們一窺塑膠零件改造的效果。上面是Dragon威龍製的虎王戰車，並且依照說明書組裝。儘管是由齋藤仁孝組裝，在精密度上完全沒有問題，但是依舊無法否認還有更進一步的空間。

加工後

以拆除擋泥板的還原手法提升真實感

▲在範例中參考了實際戰車的紀錄照片，去除部分的擋泥板。大家覺得如何？只不過拆除一部分的零件，是不是看起來就像一輛真的戰車？這正是塑膠零件改造的效果。順帶一提，真實的虎王戰車車體相當的高，側邊擋泥板凸出的部分甚至在成人的胸前位置，上下車都非常困難，因此在實際戰場上，似乎有不少戰車都會將前面第2片擋泥板拆除。另外，還經常發生前面擋泥板陷進泥濘的情況，因此聽說很多戰車都會將其拆除。

KINGTIGER LATE PRODUCTION
w/NEW PATTERN TRACK s.Pz.Abt.506 (ARDENNES 1944)

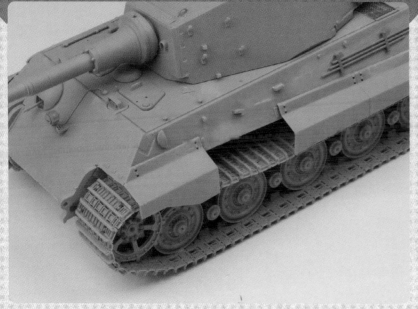

1

●做成零件的側邊擋泥板。實際的擋泥板是由許多塊組成，但是套件中做成同一塊零件。

2

●用蝕刻鋸切割想拆除的部分，不要沿著兩者的交界切齊，保留一點邊距。

3

●切割完成的樣子。在拆除的擋泥板邊緣留一點邊距再切割。

4

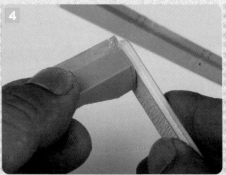

●用打磨棒研磨修整切割部分的邊距，這樣可同時為邊距削切和修整，一舉兩得。

5

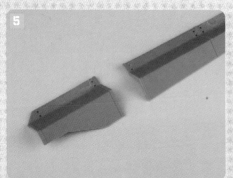

●雖然已經修整完成，但是切割後的切邊不過是塑膠片裁切後的樣子，所以要進一步加工。

6

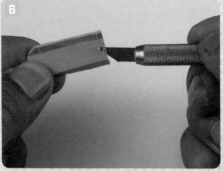

●切割處還殘留側邊擋泥板連結的補強肋的縮痕，所以用筆刀大概刨削。

7

●使用打磨棒如刨削般，磨去筆刀的刨削痕跡，將表面修平。

8

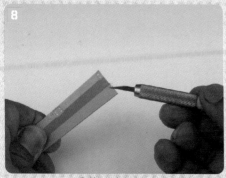

●若對側邊擋泥板的切邊置之不理，會使零件看起來有點厚，所以要將邊緣削薄。

9

●雖然只是將切邊的邊緣削薄，但是經過加工後，側邊擋泥板整體看起來就變薄了。

10

●直接將側邊擋泥板黏接在車體即完成。

拆除前面擋泥板的改造實例

●接下來是前面擋泥板的拆除加工。每家廠商的套件不同,這次以Dragon威龍製的套件為範例。

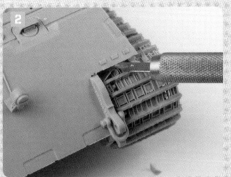

●用斜口鉗大概裁切安裝的基底後,用筆刀沿著車體修整切邊。

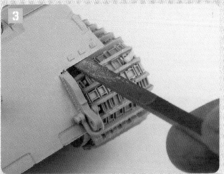

●用斜口鉗大概裁切安裝的基底後,用筆刀沿著車體修整切邊。

利用塑膠零件改造增添戰損表現的實例

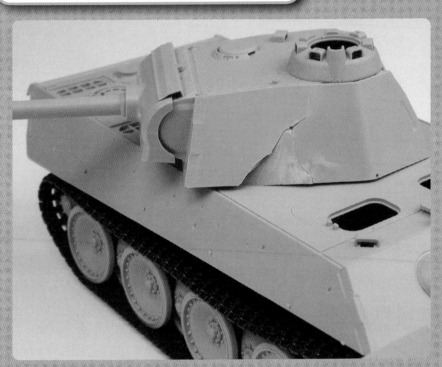

從紀錄照片中發現,PANDA熊貓戰車裝甲的軋壓鋼板使用非常堅固的材質,因此中彈時裝甲會裂開。這一點如果利用塑膠零件改造也可以輕鬆重現。因為堅硬鐵板裂開的程度和塑膠片裂開的狀態相似,所以用塑膠零件改造,可說是最能表現鐵板裂開的樣子。

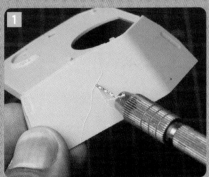

●用筆刀輕輕割出裂痕紋路後,用手鑽和鑽頭刀刃在中彈位置開孔。

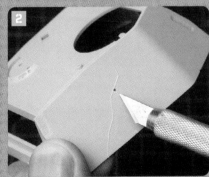

●用筆刀加大中彈位置的開孔,破壞完整的圓形開口形狀後,如描線般加深刻劃裂痕。

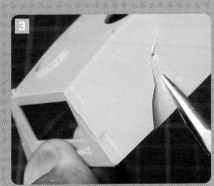

●裂痕加深至一定程度後,用尖嘴鉗大膽弄破。請準備非鋸齒狀的老虎鉗。

Masahiro DOI's SPECIAL MODEL GALLERY-2
Russian Army • Heavy Tank Sd.Kfz.138
JS-2 Model 1944 ChKZ

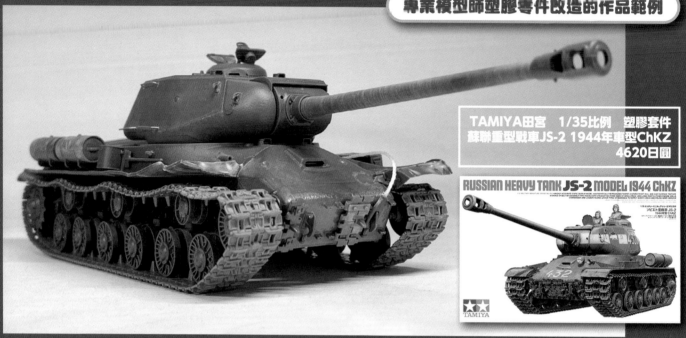

專業模型師塑膠零件改造的作品範例

TAMIYA田宮　1/35比例　塑膠套件
蘇聯重型戰車JS-2 1944年車型ChKZ
4620日圓

只經過塑膠零件改造就有如此大的變化！！

●若已經能夠完成套件素組，接下來就可以嘗試利用戰損改造，讓作品多一點獨特原創感，營造出素組作品無法呈現的真實臨場感。

雖然需要一點製作技巧，但也不過是用老虎鉗用力夾彎或拆解，比起技巧問題，大膽作業才是重點。請大家不要害怕失敗，大膽挑戰看看！

加工前

加工後

加工前

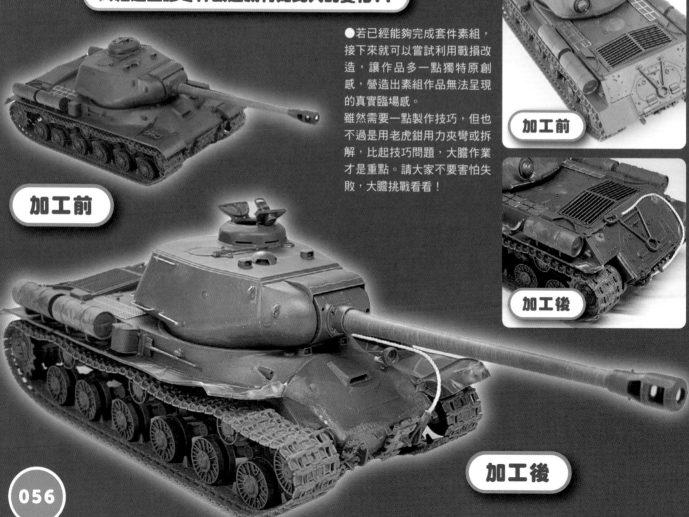

加工後

損壞擋泥板的加工方法

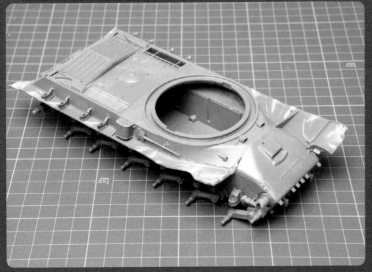

●實際戰車中的擋泥板大部分是因為敵軍的攻擊或衝撞而彎折或掉落。在紀錄照片中也可以看到，久經戰場、依舊存留的戰車中，有許多車輛的擋泥板都已經變形。模型也可以利用擋泥板的破損，重現戰車歷經風霜的樣子。加工作業的難度並不高，展現的效果卻極為顯著。使用的工具有斜口鉗和筆刀，若有線鋸會更方便作業。彎折加工使用不會出現鋸齒夾痕的老虎鉗。

●重現缺少擋泥板的樣子。決定好不要的部分後，用老虎鉗拆除。

●拆除時手邊若有線鋸（蝕刻鋸）就會很方便切割，但是沒有也沒關係，老虎鉗完全可以勝任這項作業。

●彎折擋泥板。訣竅就是不要考慮太多。用老虎鉗夾歪即可。

●要領就是做出彎折和歪曲變形等不同的樣子。

燃料油箱凹陷的表現方法

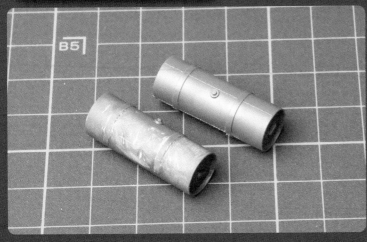

●作業時也要考慮變形處的厚度。厚實鋼鐵製成的車體並不會變形，但是薄鐵板構成的部分很容易經過衝撞而扭曲變形。另外，車外的燃料油箱也是由薄鐵板構成。這是比擋泥板更容易彎折扭曲的地方，所以請做出明顯變形的樣子。但是這裡不能像擋泥板一樣用老虎鉗夾彎，所以要用不同的方法呈現變形的樣子。這裡的作業除了剛才用於擋泥板的工具之外，若有海綿砂紙就很方便作業，也很容易做出心中的樣子。

●這是加工前的零件。請想像如果暫時組裝在車體並且從旁邊撞擊，哪裡會被撞凹？乘員踏在上面會變形嗎？

●重現凹陷的樣子。用筆刀大概刨削，形成凹陷的樣子。請注意不要刨削過度，避免產生開孔。

●只有刨削會呈多角形，而形成不自然的凹陷。用海綿砂紙磨平邊角。

●製作缺損的部分。切除燃料油箱安裝處的突起構造即完成。

彈痕的表現方法

●做出因敵軍砲彈劃過而非貫穿的彈孔痕跡。這些彈痕加工會用到電動工具。先用球狀鑽頭鑿出凹痕。鑿出凹痕時產生的毛邊，用流動型接著劑如撫平般塗抹即完成。

鑄造表現

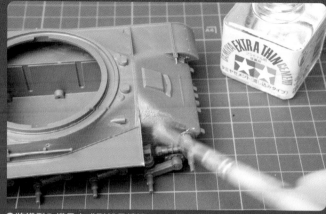

●將鐵倒入模具中成型就是鑄造。表面會稍微鏽蝕。若要在模型重現鑄造質感，用畫筆沾取流動型接著劑後，輕拍在模型表面就可重現。

這次因為擋泥板切割痕跡過於平順，所以要添加鑄造表現的加工。

塑膠零件以外的改造加工

●有些套件會附上非塑膠零件的材質。除了蝕刻零件，為了重現牽引纜繩，很多套件會附上金屬線纏繞的配件或尼龍製的繩線。尤其尼龍製的配件在作業時需要一點技巧，所以在此稍加說明。另外，也會解說使用金屬線簡單提升細節（提高精密度的作業）的方法。需要另外準備非套件附加的材料，但是作業簡單，改造效果極佳，所以很推薦想從素組進階的人。這裡所需的工具為手鑽和瞬間接著劑。

牽引纜繩的改造

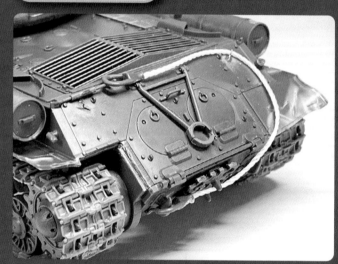

●尼龍製的牽引纜繩較為柔軟，因此纏繞的自由度高。相較於金屬製纜繩，比較容易貼合車體形狀，所以很好操作，但是也因為柔軟而難以依照心中構想的形狀固定。這裡要介紹決定了安裝方法後的固定方法。需要的用品只有瞬間接著劑。

更換成金屬線

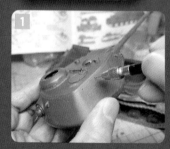

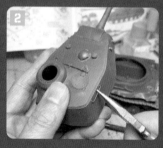

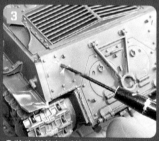

●將砲塔的把手換成黃銅線。用手鑽在安裝位置開孔。裁去牽引纜繩的掛鉤。

●將黃銅線隨意彎曲後穿入開孔。接合時使用瞬間接著劑。黏上掛鉤後即完成。

●TAMIYA田宮的牽引纜繩零件，其兩端的環圈部分為塑膠零件。環圈零件一邊的內凹處為纜繩組裝位置，若內凹形狀不自然，先用補土填補。

決定好纜繩形狀後，沾染低黏度的瞬間接著劑固定。

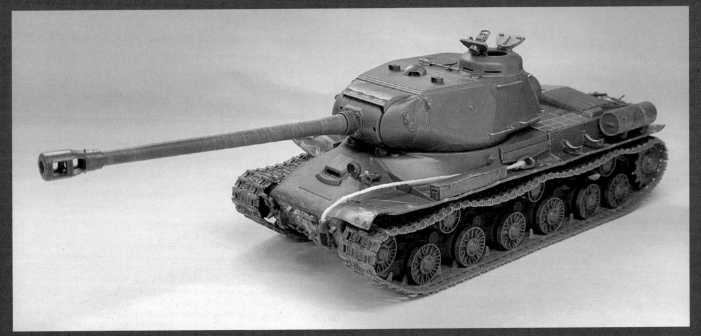

透過戰損的重現可以讓人想像戰爭的激烈，營造出戰車作品的真實臨場感。以一般方式製作的作品也很好，但是經過加工多些變化，更能使戰車模型有令人玩味的樂趣。

雖說是加工，但一如製作過程所述，並沒有特別困難的技巧。只要掌握訣竅，剩下就取決於作業時的大膽決斷。一味的思前想後，反而無法下手，大膽動手最為重要。戰車模型通常不會失敗，所以建議盡情彎折和做出凹痕，但是依舊有一定的規則，構成車體形狀的厚實鋼鐵製部分，若出現凹折會顯得不自然。建議一開始先觀看他人的作品，或參考包裝盒的照片，試試找出薄鐵板的部分。

另外若想要更進階，也可以參考紀錄照片，一邊想真實車輛會出現甚麼樣的戰損，一邊觀看照片，僅僅如此也可以獲得許多參考資訊。

（土居雅博）

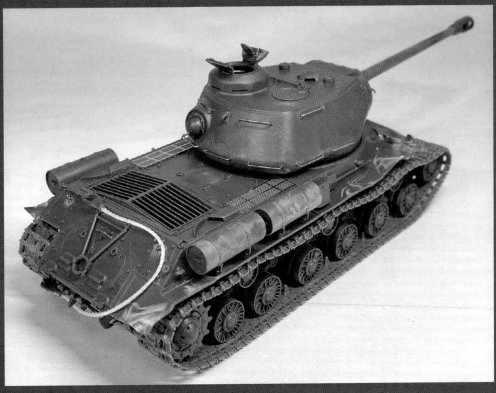

戰損表現正是戰車模型值得玩味之處！

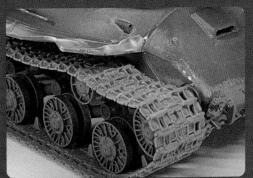

●前面擋泥板不見，履帶剝離。比起兩側都沒有擋泥板，少了一側較能賦予模型故事性。

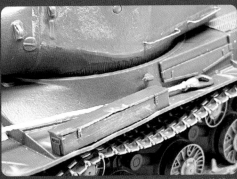

●配合擋泥板扭曲，擋泥板上的箱子也變形。相較於套件素組，可看出增加不少真實感。

LET'S TRY!

實踐! 女性初學者製作 TAMIYA 田宮IV號戰車

❺車體的組裝

依照土居老師建議的想法和技巧實際製作!
試試掀起IV號戰車的擋泥板。

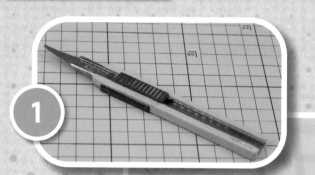

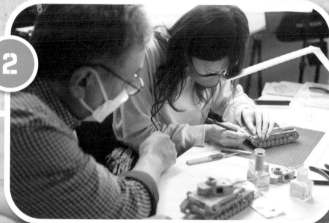

1~3・割除擋泥板

●使用蝕刻鋸裁切擋泥板。蝕刻鋸是一種薄線鋸,可在模型店購買到適合模型作業用的類型。

4~5・處理割除的部分

●實際的擋泥板只是鐵板,所以相當薄,TAMIYA田宮IV號戰車為了讓擋泥板整體看起來很薄,只有邊緣做成比較薄的形狀。但是一旦將邊緣切除,就會露出原本的成型厚度,若不加修飾擋泥板會顯得太厚。因此用筆刀削切,使裁切的部分看起來較薄。

6~7・削薄後的擋泥板

●只要將邊緣部分削薄即可。只要從外觀看沒有不自然即可完成這道作業。一下子削薄可能會失敗,因此慢慢削切,觀看削切狀況再繼續作業。是不是削切得還不錯呢?

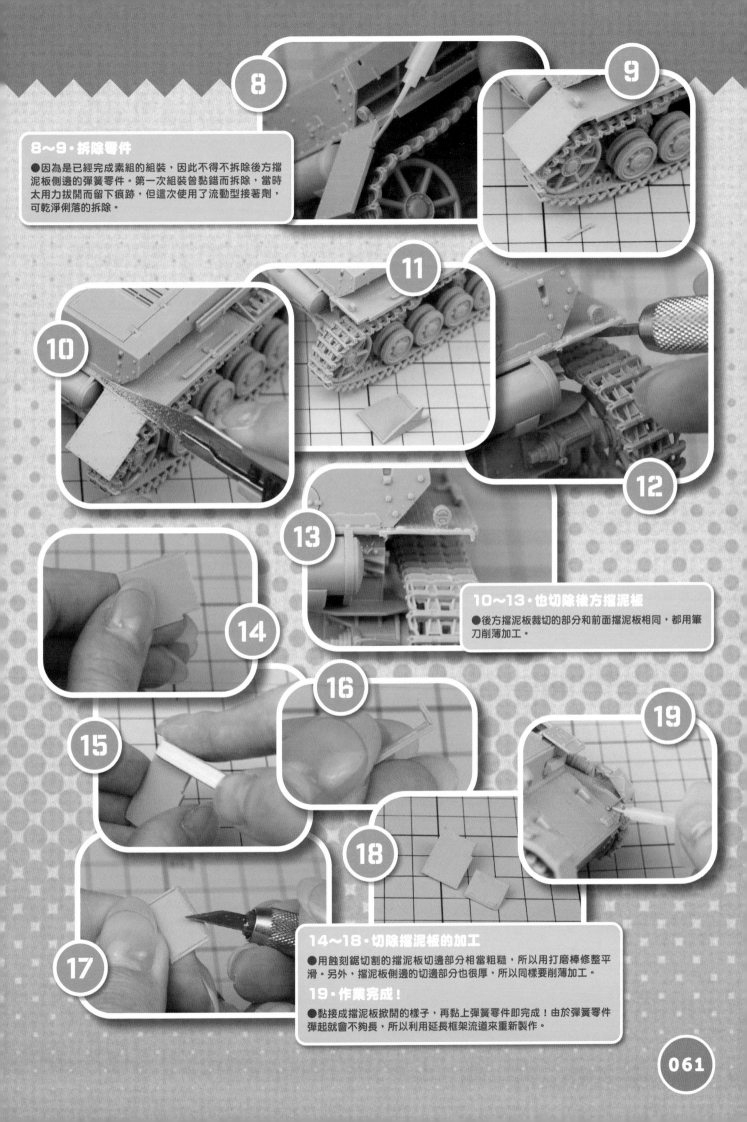

8~9·拆除零件

●因為是已經完成素組的組裝，因此不得不拆除後方擋泥板側邊的彈簧零件。第一次組裝曾黏錯而拆除，當時太用力拔開而留下痕跡，但這次使用了流動型接著劑，可乾淨俐落的拆除。

10~13·也切除後方擋泥板

●後方擋泥板裁切的部分和前面擋泥板相同，都用筆刀削薄加工。

14~18·切除擋泥板的加工

●用蝕刻鋸切割的擋泥板切邊部分相當粗糙，所以用打磨棒修整平滑。另外，擋泥板側邊的切邊部分也很厚，所以同樣要削薄加工。

19·作業完成！

●黏接成擋泥板掀開的樣子，再黏上彈簧零件即完成！由於彈簧零件彈起就會不夠長，所以利用延長框架流道來重新製作。

作業完成！

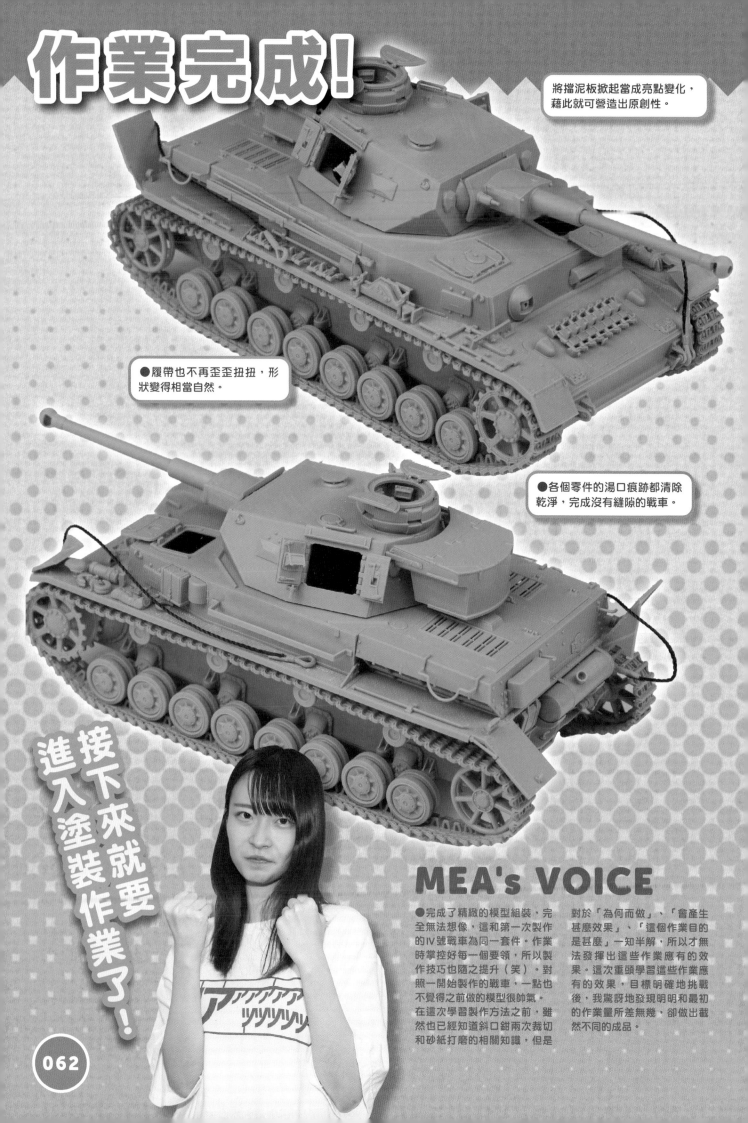

將擋泥板掀起當成亮點變化，藉此就可營造出原創性。

●履帶也不再歪歪扭扭，形狀變得相當自然。

●各個零件的湯口痕跡都清除乾淨，完成沒有縫隙的戰車。

接下來就要進入塗裝作業了！

MEA's VOICE

●完成了精緻的模型組裝，完全無法想像，這和第一次製作的Ⅳ號戰車為同一套件。作業時掌控好每一個要領，所以製作技巧也隨之提升（笑）。對照一開始製作的戰車，一點也不覺得之前做的模型很帥氣。在這次學習製作方法之前，雖然也已經知道斜口鉗兩次裁切和砂紙打磨的相關知識，但是對於「為何而做」、「會產生甚麼效果」、「這個作業目的是甚麼」一知半解，所以才無法發揮出這些作業應有的效果。這次重頭學習這些作業應有的效果，目標明確地挑戰後，我驚訝地發現明明和最初的作業量所差無幾，卻做出截然不同的成品。

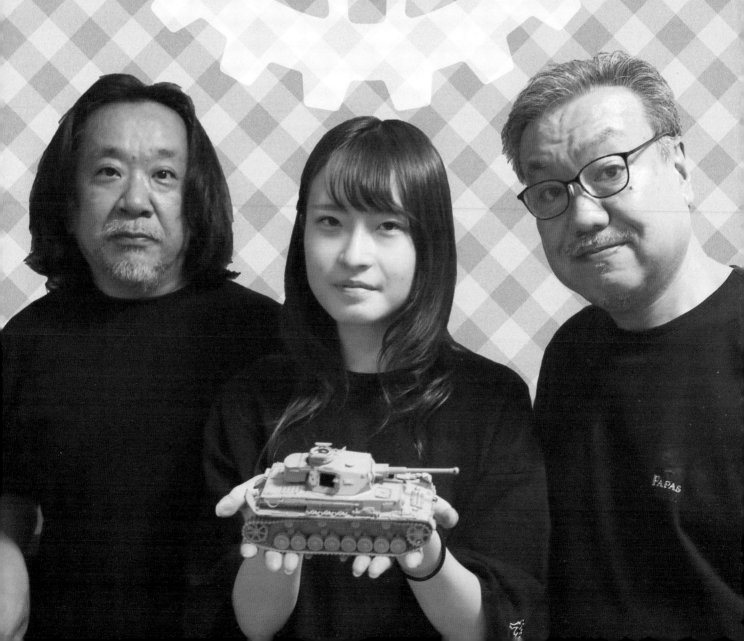

第四章
塗裝與舊化篇
〈講師〉土居雅博 & 齋藤仁孝

基本塗裝和舊化是形成
戰車模型核心的重要工程。
本篇將由土居老師和師弟齋藤老師，
一起從旁協助新手模型師。

Q 模型塗料有好多種類，我不知道每種塗料的用法……

那就先好好了解塗料的種類和特性吧！

硝基漆塗料

GSI Creos Mr. COLOR

●Mr. COLOR是擁有悠久歷史的塗料，除了基本色還有戰車、角色模型、飛機和船艦等專用色，色彩相當豐富。戰車模型的專用色還依照不同的國籍和年代細分，因此幾乎不需要花時間調色，這也是其優點。Mr. COLOR除了有瓶裝之外，也有噴罐塗料（硝基漆塗料），雖然不是所有的色彩都有。容量為10ml。

蓋亞 gaia color

●這個塗料有相當優異的「遮蓋力」，具有隱藏底色的功能。以產品線來看比較偏重角色模型的專用色，戰車專用色較少，但是很穩定地持續增加色數。塗料的通用性高，不論筆塗還是噴筆塗裝皆可。容量為15ml。

TAMIYA 田宮噴罐塗料

●即便噴塗得多一點，塗料也不易垂流，所以是很好使用的噴罐塗料。模型初學者若學會噴罐的使用方法，建議可以先從TAMIYA田宮噴罐塗料挑戰。噴罐也有許多戰車模型的專用色。製作TAMIYA田宮的套件時，組裝說明書的顏色指定和品項編號都有相對應，所以也不會不知如何下手。容量為100ml。

TAMIYA 田宮硝基漆塗料

●這裡介紹的硝基漆塗料中，TAMIYA田宮硝基漆塗料是最晚推出的產品。塗料的延展性優異，非常容易筆塗。當然用噴筆塗裝也很好塗，屬於萬用塗料。還有一個特色是刺鼻味相對較低。容量為10ml。

Finisher's

●日本廠商製的硝基漆塗料還有一個選擇，就是Finisher's的塗料。因為是特別針對汽車模型專用色的塗料，所以使用在戰車模型的機會或許比較少，但是乾燥後的塗膜硬度和附著在塑膠的強度等，在在展現了塗料應有的優異功能。容量為20ml。

壓克力塗料

TAMIYA 田宮壓克力漆

●提到壓克力塗料，這個品牌可說是標準塗料，而且還有許多戰車模型用的塗料。雖然壓克力塗料的塗膜強度不及硝基漆塗料，但是刺鼻味低又非常好使用。容量為10ml。

※TAMIYA 田宮製塗料獨有的特性

●TAMIYA田宮塗料雖然不是所有顏色，但是壓克力塗料、琺瑯漆塗料和硝基漆塗料都有相同的顏色（嚴格來說有一點差異）。雖然塗料的性質不同，但是顯色度幾乎所差無幾，因此有同品牌同一顏色的特有用法，例如在使用壓克力塗料的基本色筆觸上，也可以使用琺瑯漆塗料。

Vallejo 壓克力漆

●西班牙製的壓克力塗料，在日本由VOLK負責銷售。取少量在調色盤後，用水稀釋塗色。色數相當豐富，也有許多適用於戰車模型的顏色。除了戰車塗裝，日本國內外許多模型師都會用這款塗料為人物模型塗裝。噴筆塗裝時，使用「模型噴塗色彩Model Air」的產品系列（事先將塗料稀釋成適合噴筆塗裝的濃度）。容量為17ml。

GSI Creos 水性 HOBBY COLOR

●這是一款沒有特別限制又好上色的塗料。相較於同一家公司的硝基漆塗料Mr. COLOR，用於戰車的顏色數量不多，但是幾乎備齊了重現第二次世界大戰各國戰車的顏色。也可用於車載工具的塗裝。容量為10ml。

琺瑯漆塗料

TAMIYA 田宮琺瑯漆塗料

●除了品質值得信賴，大部分的模型店都有販售，因此是一種穩定又好取得的塗料。塗料的延展性佳，所以另一個特色就是非常容易筆塗。雖然也可以用於車體塗裝，但是若用於戰車模型，則是用於不同細節部位的塗色、舊化處理和人物模型塗裝，才能發揮塗料真正的價值。稱得上是一款戰車模型製作時絕對不可或缺的塗料，而且絕非浪得虛名。容量為10ml。

蓋亞琺瑯漆塗料

●這款塗料是琺瑯漆塗料中唯一有推出三原色（將苯胺紅、土耳其藍和黃色混合後，就可以重現各種豐富的色彩）和螢光色的品牌，獨特的產品系列引人注目。另一個最大的特色是備有適合舊化的顏色，例如生鏽、煤炭和灰塵的顏色。容量為10ml。

Humbrol 琺瑯漆塗料

●英國製的琺瑯漆塗料，在日本由BEAVER CORPORATION負責銷售。獨特的罐裝塗料，擁有極佳的延展性，而且顯色度卓越，相當值得一提。不仔細攪拌，就無法發揮原有的特性，這是要注意的地方，但是完全乾燥後的塗膜強度極高為其特點。耐受性佳，甚至可以在表面重疊塗上硝基漆塗料，而且也有許多適合戰車模型使用的顏色，尤其以傳統手法繪製戰車兵等人物模型塗裝的模型師中，有許多人都很喜愛這款塗料。容量為14ml。

Q 可以直接在套件塗上塗料嗎?

先用底漆補土打底,會比較令人放心。

用底漆補土打底的優點

TAMIYA田宮
田宮底漆補土噴罐L
(淺灰色)
660日圓
TAMIYA田宮
田宮底漆補土噴罐L
(紅鐵鏽色)
880日圓

●若要噴塗底漆補土,推薦TAMIYA田宮底漆補土噴罐,噴塗容易。乾燥後用砂紙打磨也很簡單,而且塗料還含有容易附著金屬零件的成分。

①塗膜不易剝離

●戰車模型在基本塗裝後,於舊化處理的工程中會經常接觸到塗裝表面,因此必須要讓塗料能夠牢牢貼附在塑膠零件。底漆補土不但會緊緊貼附在塑膠零件,還容易和塗料相結合,因此兩者可緊密結合。尤其使用蝕刻零件時,請先塗上底漆補土。

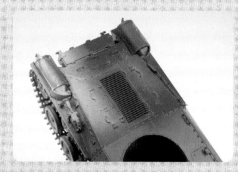

②可以確認傷痕和修整遺漏的地方

●車體塗裝前塗上底漆補土,藉此讓零件的色調一致,因此當分模線和湯口痕跡等修整有遺漏時,可以很容易用肉眼辨識出來,還有填補小傷痕的功用。而直接在塑膠零件塗上車體色時會出現醒目的打磨痕跡,若不是太大也可以塗上底漆補土填補修整。

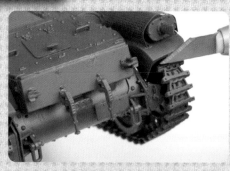

●使用時要先充分搖勻罐中的塗料,大約搖晃超過數十次,若上色不理想就表示搖晃不均勻。

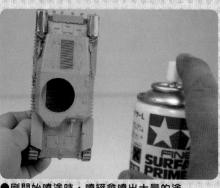

●剛開始噴塗時,噴罐會噴出大量的塗料,因此不要直接對著塗裝目標的表面開始噴塗,而是和零件保持一定的距離後,再按壓噴霧按鈕。

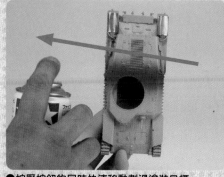

●按壓按鈕的同時快速移動劃過塗裝目標的表面,在離開塗裝對象的位置放開按鈕。

Q 我想知道硝基漆塗料的具體用法。

硝基漆塗料大多用於主要的基本塗裝。 **A**

硝基漆塗料的特性

塗料

● 硝基漆塗料的特色是塗膜強韌，在塑膠零件上也有很好的附著力，噴筆塗裝也簡單，因此最適合用於基本色的塗裝。使用上要注意其內含成分和刺鼻味，若吸入塗料可能有損健康，所以使用時一定要保持環境通風，即便筆塗都要戴上防護面罩，請小心使用。

溶劑（稀釋液）

● 硝基漆的稀釋液有許多種品牌，各品牌甚至會推出自家塗料專用的產品，當然也都有銷售各種不同的容量，而且還有會加長乾燥時間或適合噴筆塗裝的產品類型，或是調配成金屬塗裝使用的稀釋液，種類豐富多樣。

GSI Creos
Mr. Color 稀釋液(大)
250ml　660日圓

蓋亞
T-06L 緩乾稀釋液(大)
1000ml　1760日圓

用噴筆上色

● 硝基漆塗料延展性佳且容易稀釋，加上塗膜強韌，所以是非常適用於噴筆塗裝的塗料。若要挑戰噴筆塗裝，建議先試試硝基漆塗料。

並非不能用於筆塗

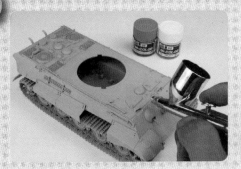

● 硝基漆塗料當然也可以用於筆塗，但是重疊上色時，通常會將先前塗上的塗料溶化，因此想完成漂亮的塗裝表面，需要豐富的經驗和筆塗技巧。初次使用時，不要先用於車體塗裝，而是先從小面積的塗色開始練習，例如路輪橡膠或工具等各處細節的上色。

用噴筆塗裝必須使用稀釋液

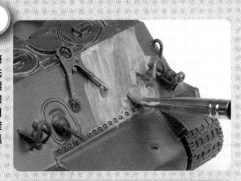

● 使用噴筆塗裝時需要使用專用的稀釋液稀釋塗料，但是戰車模型的塗裝有時不需要像汽車模型一樣呈現光滑平整的塗面，只要調至大概的稀釋程度後噴塗即可。而這也是用噴筆容易塗色的要素之一。

TAMIYA田宮噴罐塗料為硝基漆塗料

● TAMIYA田宮噴罐的成分為硝基漆塗料，雖然比不上同樣品牌的底漆補土，但塗料不易垂流又好塗。另外，GSI Creos的噴罐的成分也是硝基漆塗料。

壓克力塗料的特性

Q 想請教壓克力塗料的特性。

A 不論筆塗還是噴筆上色都適合，而且刺鼻味低，推薦給初學者。

壓克力塗料的特性

TAMIYA 田宮　　　　**GSI Creos**

●塗料的刺鼻味低，不利人體的成分也較少。不但可用於筆塗，也可用於噴筆塗裝，相較於硝基漆和琺瑯質塗料，使用上比較少限制，因此可廣泛用於各種情況。TAMIYA田宮和GSI Creos的各種壓克力塗料都可在模型店等許多管道購得，取得方便也是其特色之一。

TAMIYA 田宮壓克力溶劑

●雖然壓克力塗料用水稀釋即可，但是在一些零件上的附著度不太理想，難以上色。筆塗或使用噴筆塗裝時，如果搭配各品牌推出的專用稀釋液稀釋使用，就可以降低難以上色的情況，還可提升延展性，而變得非常好塗。

　　另外，雖然廠商並不建議，但是稀釋時也並非不能使用硝基漆的稀釋液（但是會留下溶劑濃濃的刺鼻味）這一點壓克力漆專用的稀釋液和其塗料一樣，因為刺鼻味低，即便依舊需要戴防護面具，但是比較適合長時間作業。

TAMIYA田宮
X-20A 壓克力漆溶劑特大
250ml 660日圓

大範圍筆塗也比較少產生顏色不均的情況

●比起硝基漆等其他塗料，壓克力漆即便重疊上色在剛塗好的塗膜，塗膜也不太會受到影響，所以可說是最容易筆塗的塗料。上色時請不要一筆塗完，而要等乾燥後再次重疊上色，如此反覆分次上色，就可以呈現漂亮的塗裝表面。作業要領就是塗一次後，讓其完全乾燥。

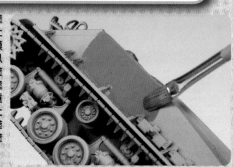

畫筆等用品用清水即可洗淨！

●從成本考量來看，壓克力塗料也是很好的選擇。清洗畫筆等塗裝用品時，若在塗料乾燥之前，用清水就可以清洗得非常乾淨。噴筆同樣只要放入裝滿水的水桶中，在水中漱洗或是按壓操作按鈕，讓水在塗料通道循環，就可以將噴筆清洗乾淨。

當然也可以用於噴筆塗裝

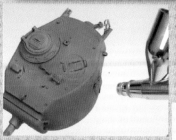

●相較於硝基漆，將壓克力漆用於噴筆時雖然要留心調整稀釋程度，但是只要使用專用稀釋液就可順利塗裝。塗料還有一個特色是隱藏下層顏色的能力（遮蔽力）高，所以容易著色。

●若將塗料殘留在噴筆置之不理，或想將塗裝用品完全清洗乾淨時，請使用硝基漆的稀釋液。尤其噴筆內部深處的部分很容易殘留塗料，因此使用硝基漆稀釋液和畫筆仔細清洗。

琺瑯漆塗料的特性

Q 想請教琺瑯漆塗料的特性。

這是細節筆塗和舊化等
修飾時所需的塗料。 **A**

琺瑯漆塗料的特性

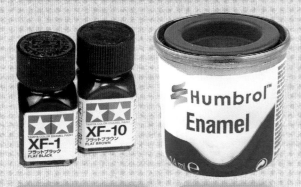

TAMIYA田宮　　Humbrol

●琺瑯漆塗料也可以使用噴筆塗裝，但是稀釋的調節相當有難度。加上很容易在短時間內就發生與溶劑分離的現象，所以顏料會沉澱在噴筆的塗料杯內，而變得無法順利噴出。除非有特殊情況，否則請先記得琺瑯漆塗料是筆塗用的塗料即可。

●硝基漆塗料即便使用其他廠牌的稀釋液也不會有不良反應，但是琺瑯漆塗料一旦使用不同廠牌的稀釋液，有時就無法發揮琺瑯漆應有的功能。這一點在使用Humbrol琺瑯漆時尤為明顯。所以請選用和塗料同一廠牌的稀釋液。

琺瑯漆溶劑

Humbrol
琺瑯漆稀釋液
125ml　770日圓
※目前只剩店內有庫存。現在也有銷售28ml的瓶裝產品(330日圓)。

TAMIYA田宮
X-20琺瑯漆稀釋液特大
250ml　550日圓

最適合用於細節筆塗

●琺瑯漆塗料添加溶劑後不再黏稠，也很容易吸附在畫筆上，因此是非常適合用於細節塗裝的塗料。戰車模型有人物模型或是車載工具等，許多需細膩塗裝的部分，所以很適合使用琺瑯漆塗料上色。

可以重疊上色在硝基漆塗料或壓克力塗料表面

●琺瑯漆塗料不會侵蝕硝基漆塗料和壓克力塗料的塗膜。換句話說，即便塗上硝基漆塗料、壓克力塗料之後，再重疊塗上琺瑯漆塗料都不會影響到底層的上色。Humbrol琺瑯漆較為特別，如果完全乾燥後，可以在其表面重疊塗上硝基漆塗料，不過這是特殊例外。

運用琺瑯漆塗料特性的「舊化漆」

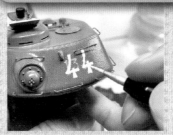

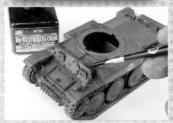

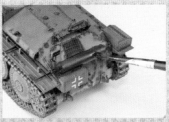

GSI Creos
舊化漆
原野棕
40ml　418日圓

TAMIYA田宮
入墨線液
(暗棕色)
40ml　396日圓

●其他還有混合琺瑯漆調色，不須用稀釋液稀釋即可使用的專用塗料。GSI Creos和TAMIYA田宮都有這類產品。

●只要從瓶內取出並且直接塗在模型上，就可以呈現入墨線和漬洗的效果。GSI Creos的舊化漆使用了專用稀釋液。琺瑯漆塗料的漬洗有時會侵蝕塑膠而碎裂，但是舊化漆和入墨線液都是已經調整成不會侵蝕塑膠的塗料。

Q 各種塗料最好的上色順序是?

請掌握塗料重疊上色的 A 法則。

琺瑯漆

壓克力漆

硝基漆

打　底

塗料基本的重疊上色組合

●理解了每種塗料的特性後，接下來就要了解塗料對彼此的塗面會有甚麼影響。首先硝基漆塗料會形成強韌的塗膜，所以完全不會受到壓克力漆或琺瑯漆的影響，因此會用於打底或基本塗裝。壓克力塗料的塗面不會受到琺瑯漆塗料的侵蝕，但是會受到硝基漆塗料的影響，所以嚴禁在壓克力漆上塗硝基漆。琺瑯漆塗料的塗膜比壓克力漆薄弱，所以大多塗用於最後的重疊上色。只要事先掌握了這些塗料「塗膜的強弱順序」，就可以避免重疊上色後，將底色塗裝溶化這樣無可挽回的悲劇。

利用基本重疊上色的三色迷彩塗裝法

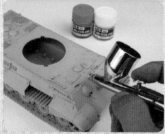

●用底漆補土打底後，用硝基漆塗料的暗黃色塗上基本色。

●三色迷彩的塗裝訣竅就是「在各種塗料中混合少量的共通色，營造出色調的一致性」。這裡混合了白色。

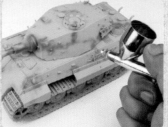

●首先用暗綠色描繪出圖案。訣竅是沿著迷彩線條描繪出流動感，並且慢慢加粗線條。

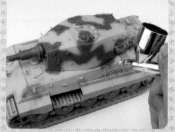

●將噴筆靠近迷彩的邊緣噴塗，請注意不要將塗料暈染得太大片。

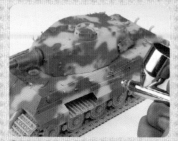

●用同樣的步驟描繪出暗棕色的圖案。還不熟悉時，請參考說明書的插圖。

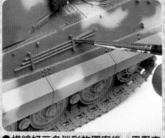

●描繪好三色迷彩的圖案後，用壓克力塗料畫出細節的不同顏色。

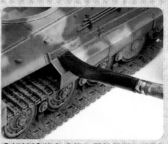

●細節塗裝完成後，開始漬洗。不論使用琺瑯漆塗料，還是TAMIYA田宮入墨線液都可以。

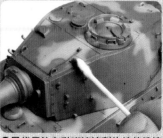

●最後用沾有琺瑯漆溶劑的棉花棒擦拭漬洗塗料即完成。

Q 是否一定要遵守重疊上色的法則?

若是塗透明保護漆(透明塗料)就可以完成多種方法的重疊上色。 A

GSI Creos
Mr.SUPER CLEAR抗紫外線(油性噴罐塗料)光澤保護透明漆
880日圓
Mr.SUPER CLEAR抗紫外線(油性噴罐塗料)消光保護透明漆
880日圓

有時也會在壓克力漆上塗硝基漆!

●只要在表面塗上塗膜強韌的硝基漆透明保護漆,就可以保護底色。疊加在壓克力漆、琺瑯漆上的通常是透明清漆,只要不過度噴塗就不會影響底色。

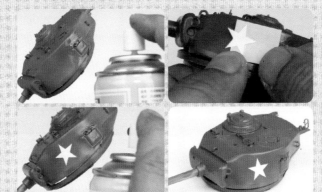

●以下為大家介紹黏貼水貼常用的技巧。
❶壓克力塗料乾燥後,用有光澤的硝基漆光澤透明保護漆鍍膜。❷表面變得非常光滑,所以水貼可以貼得很漂亮。❸水貼乾燥後,這次噴上硝基漆的消光透明保護漆。❹一開始有光澤的部分變成消光表面,另外水貼也可以更緊密貼合。

職人使用透明保護漆的重疊上色

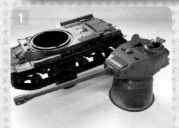

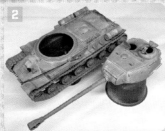

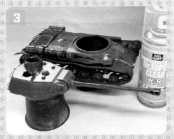

●塗上底漆補土。使用的塗料為TAMIYA田宮底漆補土噴罐(紅鐵鏽色)。

●基本塗裝使用繪畫用品店即可購得的壓克力塗料「透明壓克力顏料」。

●用透明壓克力顏料塗裝,會變得沒有光澤。先噴上光澤透明保護漆,讓表面有光澤。

●用壓克力塗料描繪出車體編號。有噴塗光澤透明保護漆的地方並不會暈染,很好描繪。

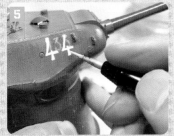

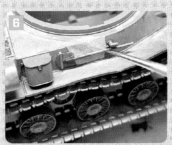

●用壓克力稀釋液模糊擦拭剛才描繪的車體編號,再於表面寫上新的編號,重現實際戰車經常可見的編號更換。

●用畫筆沾取壓克力塗料,描繪出細節的不同顏色。

●用多種舊化漆的疊加描繪汙漬塗裝。車體因為有噴上光澤透明保護漆,所以不會出現意外的暈染。

●舊化處理完成後,噴上消光透明保護漆,調整表面光澤即完成。

舊化處理

 Q 舊化處理對初學者來說好像是很困難的技巧……

舊化處理是戰車模型製作時最有趣的作業！ **A**

一起對比舊化處理的效果

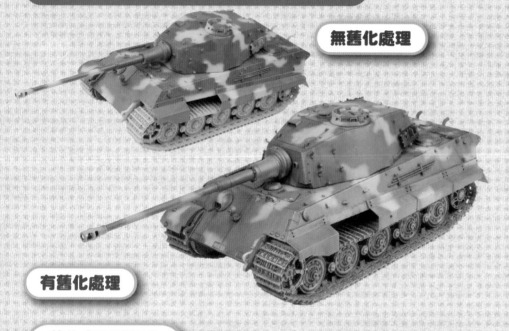

無舊化處理

有舊化處理

Q：舊化處理是必要的作業嗎？對初學者來說好像很困難，這也是對戰車模型望之卻步的原因……

A：與其說舊化處理為必要的作業，倒不如說大家是想要嘗試舊化處理，才會投入戰車模型的製作，這絕非誇大其辭。只要依照簡單的步驟，比起單純的塗裝，舊化處理更能呈現真實的樣貌，這就是它有趣之處。

舊化處理使用的工具和材料

TAMIYA 田宮琺瑯漆

●用於漬洗的塗料是TAMIYA田宮琺瑯漆的消光黑以及消光棕。乾刷則使用琺瑯漆塗料的皮革黃。

TAMIYA 田宮琺瑯漆溶劑

●溶劑使用的是TAMIYA田宮琺瑯漆塗料專用的稀釋液。

平筆和面相筆

●乾刷時會使勁摩擦平筆，所以用價格便宜的畫筆即可。而先準備面相筆也會方便作業。

海綿

●請先準備廚房用的海綿刷等紋路較粗的海綿。

舊化處理的順序

漬　洗

擦　拭

乾　刷

掉　漆

漬洗

●在已經塗好基本色的塗料表面，塗上用溶劑稀釋後的琺瑯漆塗料，調低原本塗料的亮度。另外，塗上各種顏色和光澤塗漆後，利用琺瑯漆塗料塗上一層鍍膜，就可將整個塗裝表面呈現的各種塗料質感，統整成一致的調性。透過這道作業，為模型添加質感和真實感，這就是「漬洗」。

❶用消光黑和消光棕，以1：1的比例混合，再以琺瑯漆溶劑稀釋成3倍左右。

❷用平筆將塗料塗在整個表面。

❸稍微乾燥後（可不須等到完全乾燥），用另一支乾的平筆或棉花棒等工具，沾取琺瑯漆溶劑，擦拭剛才塗上的琺瑯漆塗料。

❹作業時像是要擦去所有塗料，不殘留的感覺。即便如此，表面依舊會殘留薄薄的琺瑯漆塗料，這就產生了恰到好處的漬洗效果。

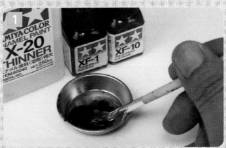
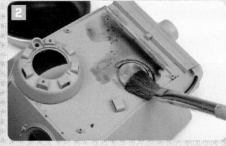
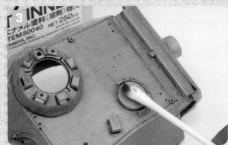

乾刷

●在漬洗時將整體亮度調低的部分，僅在其稜線處添加明亮色調，讓整體模型出現對比變化。另外，因為增添了多種色調，所以會有助於提升真實感。這個技法就稱為「乾刷」。

❶用平筆沾取琺瑯漆塗料的皮革黃和甲板色等顏色。這裡不需要稀釋塗料。

❷用布等擦拭平筆沾取的塗料。不需要在意塗料殘留在畫筆的多寡，請以完全擦去的感覺擦拭。

❸用擦去塗料後的平筆，摩擦劃過車體的細節處，這樣一來，殘留的少許塗料就會沾附在稜線。

❹可以看出稜線部分變白。這就是乾刷。

掉漆

●我們也可以乾刷作為作業的完結，但是為了添加變化，請嘗試運用「掉漆技法」。這是表現戰車車體傷痕的技法。

❶將消光黑和消光棕混合成暗棕色（不須用溶劑稀釋）。用鑷子夾起撕成小碎塊的海綿，並且沾取少許塗料。

❷直接在車體可能會有傷痕的地方，像蓋章一樣點拍上色。

❸以這種方式就可以塗上少許塗料，並且表現出傷痕。這道作業的效果顯著，外表可見，因此很容易太有趣而添加過度，所以訣竅是適可而止，才會有真實感。

❹平面的傷痕用面相筆描繪。想重畫時，就用琺瑯漆溶劑擦除。

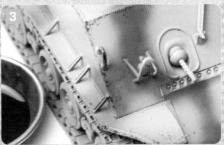

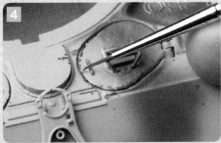

Q 我想了解用筆塗裝的
方法和畫筆的種類。

先向大家說明挑選畫筆的
重點和使用方法！

畫筆種類

 平筆

●畫筆適合用於面積較寬的大範圍塗裝。除了塗裝，還可用於乾刷技法。筆刷的刷毛較多，所以可以吸附很多的塗料。我們還可以利用這個特性，用於漬洗後的塗料擦拭。

 面相筆

●筆尖較細，適合用於細小地方的塗裝。這是由日本開發的畫筆，用於人形師描繪人偶相貌的時候，因此稱為面相筆。有些畫筆的價位較高，只要累積了經驗，就可以用這款畫筆描繪1/35比例人物模型的眼睛等細節。

畫筆有各種價位，但是初期用便宜的畫筆即可因應

●畫筆的價位有相當平價的，也有非常頂級的。一般來說，價位越高的畫筆多適用於精細的塗裝，不過製造廠商設定的精細等級，通常是指非常頂級的領域，因此若要備齊模型用的入門工具，只要選擇模型用的平價畫筆即可。

請注意畫筆的壽命！

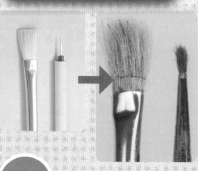

●畫筆使用後，一定要用溶劑清洗乾淨保養，即便有悉心保養維護，畫筆也有其使用壽命。當筆尖聚鋒度降低且筆刷分岔彎曲時，就是壽命將盡，請更換新筆使用。有不少模型師會將舊的平筆回收運用於乾刷技法。

筆塗的實例

●畫筆有各種尺寸大小，若大概區分，則分為平筆和面相筆兩種畫筆（還有其他不同形狀的畫筆，但不是模型製作時主要使用的種類），這裡將分別介紹平筆和面相筆使用方法的實例。

平筆

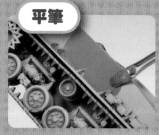 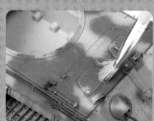
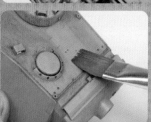

●平筆主要用於大範圍面積的塗裝。戰車模型中除了會用於基本塗裝，最主要的使用方法就是大範圍塗抹用溶劑稀釋後的琺瑯漆（漬洗），或是用溶劑擦拭塗料等時候。

面相筆

●模型製作時的面相筆使用方法，應該就是不同細節的塗色。描繪出不同車載工具的顏色，掉漆的描繪、手繪標誌、人物模型臉部和徽章塗裝等，對於細節部分的塗裝相當方便。

Q 對初學者來說，噴筆塗裝是否太過困難？

A 只要學會基本的操作方法，並沒有想像中的那麼困難。

噴筆也有各種類型

單動式噴筆

●單次動作結構的噴筆在按壓按鈕噴出空氣的同時，塗料杯內的塗料也隨之噴出。由於是單動式，所以價格也比較便宜。每次的塗料噴量都必須由後面的旋鈕調整，初學者對調控還不熟練的時候，會噴出超過所需用量的塗料，為了避免發生這類情事，我不建議初學者使用單動式噴筆。

●這款噴筆是按壓按鈕會噴出空氣，再將按鈕往後拉，塗料才會噴出，藉此調整出墨量。用手就可以隨心所欲調整用量，所以一旦熟悉後就能靈活運用。構造有點複雜，因此價位比單動式噴筆稍高，或許讓人難以下手。

雙動式噴筆

傳統的空壓機

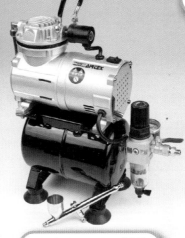

●空壓機是噴筆塗裝時送出所需空氣的裝置。因為附有空氣儲槽，所以氣壓穩定，初學者也可以安心使用，但是價格相當高，加上要考慮放置位置還有震動和操作時的聲音，這些都是讓人苦惱的地方。

也有輕巧的噴罐

●因為價位等因素苦惱是否要直接購入空壓機時，也可以先使用當測試用的噴罐塗料。但是氣壓不穩定，而且是消耗品，所以若想長期使用，或許購買空壓機還是比較經濟實惠。

噴筆的重點只在於塗料的厚薄度

●使用噴筆時要注意的是塗料的濃度。因為直接從塗料瓶取出的塗料太濃，所以要使用各廠牌自己的塗料專用溶劑稀釋後使用。雖然會因為氣溫與塗料狀態而有所不同，但是大概是塗料和溶劑以1：1，然後溶劑多一點的比例稀釋，試噴確認濃度是否恰當，不會出現飛沫四散的濃度後，就可以開始塗裝。

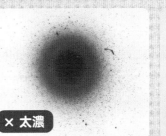

○ 恰當

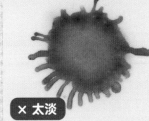

× 太濃

× 太淡

使用完畢後，一定要仔細清理

●噴筆使用完後一定要用溶劑洗淨。塗料凝固後就無法繼續使用。❶先倒掉塗料杯內殘餘的塗料。❷將溶劑倒入塗料杯中噴出。❸不斷反覆直到只有溶劑從噴筆噴出即可。

Yoshitaka SAITO's SPECIAL MODEL GALLERY-3
German Heavy Tank Sd.Kfz.186
KING TIGER

這是齋藤仁孝老師製作的Dragon威龍虎王戰車，作品完成度高又專業，然而實際上完成的手法和我接下來塗裝的Ⅳ號戰車相同，只不過用基本的塗裝技法層層疊加完成！

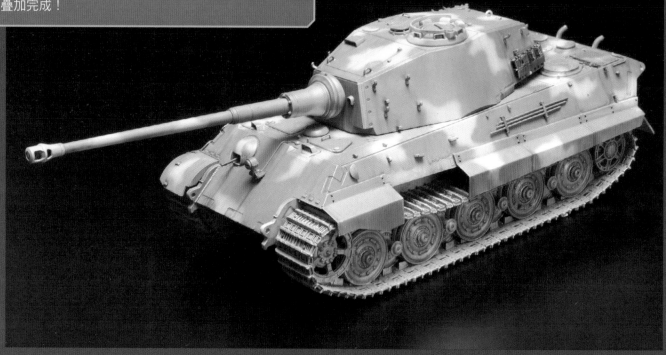

Dragon威龍　1/35比例　塑膠模型
Sd.kfz 182　虎王戰車後期型　阿登戰役1944
7326日圓

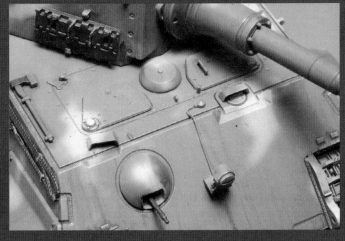
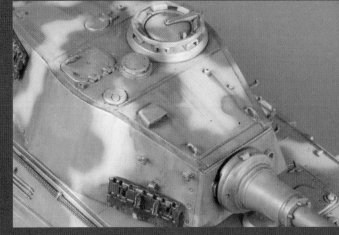

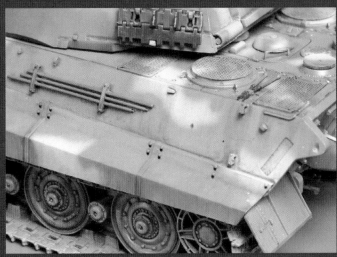
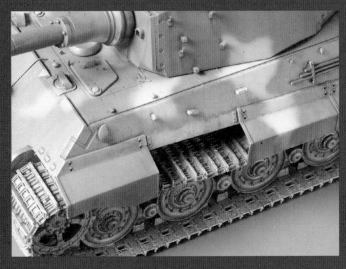

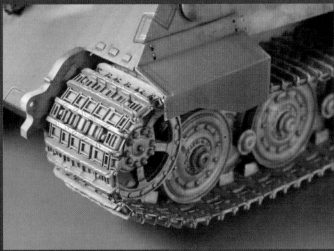

●Dragon威龍的虎王戰車製作完成。履帶為一片一片銜接的類型，因此相較於條狀式和部分連結式的履帶，更需要組裝訣竅和製作技巧。若想挑戰這款套件，需對戰車模型有一定的熟悉。其他雖然沒有特別難製作的地方，但是如果蝕刻零件或牽引纜繩為金屬製品，製作時準備的材料中需要有瞬間接著劑。

作品中側裙、前面擋泥板、車載工具都有缺損，藉此表現非新車的狀態，表現出歷經沙場、有歲月痕跡的戰車。即便沒有加裝需另外購買的細節零件，只是將套件經過切割、刨削等簡單的加工，就可以讓作品比套件素組更有個性。

塗裝使用硝基漆塗料完成車體的迷彩塗裝。迷彩塗裝作業中，為了重現車體色彩之間的模糊邊界，所以使用了噴筆。實際車輛的塗裝中也不乏色彩交界清晰的車輛（部隊）。若是這類車輛也可以用筆塗還原，即便要完成迷彩塗裝，也不代表沒有噴筆就無法完成。購買套件時，想為製作

的車輛塗上哪一種迷彩？對照手邊的工具是否可以完成塗裝？確認這些部分相當重要。

工具類的部分使用壓克力塗料和琺瑯漆塗料塗上不同的顏色。完成不同工具的上色後，再噴塗光澤透明保護漆噴罐。舊化處理使用琺瑯漆塗料，既可入墨線又可漬洗。趁塗料未乾之際，擦去上色過度或滲流之處。最後噴塗消光透明保護漆噴罐即完成。

（齋藤仁孝）

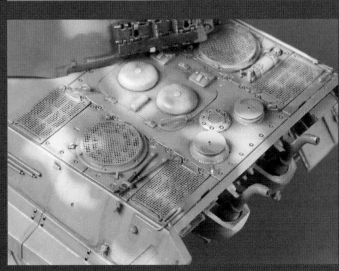

TAMIYA田宮　1/35比例　塑膠模型
蘇聯重型戰車JS-2 1944年型ChKZ
4620日圓

這是由十居雅博老師以相當正字的塗裝手法製作完成的作品範例。要初學者一下子就模仿塗裝可能難度過高，然而初學者可以一邊對照這樣傑出的作品，一邊提高成品的完成度。

●使用透明壓克力顏料完成基本塗裝。用水溶解即可上色，而且完全不刺鼻，畫筆或塗裝用品等只要用清水洗淨即可，一點也不麻煩。不過因為不屬於模型用的塗料，所以並沒有模型的專用色，而必須由自己調色，這也是樂趣所在。

另一個使用透明壓克力顏料為戰車模型塗裝的優點是可以輕鬆重現塗裝剝離（掉漆）的狀態。先用噴罐塗上底色（紅鐵鏽色），再用透明壓克力顏料上色，待乾了之後，只要用畫筆沾水擦拭，就很容易重現真實掉漆的樣子。掉漆效果完成後，為了簡單完成塗膜保護和入墨線，用噴罐噴塗光澤透明保護漆，整個模型就會閃閃發亮。

入墨線使用的是GSI Creos舊化漆原野棕。入墨線完成後，這次在

整個模型噴塗消光透明保護漆（噴罐），同樣用舊化漆添加泥垢和塵垢。最後用棉花棒將黑鋼色的色粉（粉狀）擦拭在履帶接觸地面的部分，舊化處理即完成。

大家覺得如何？沒想到簡單就可完成帥氣的戰車模型吧！大家一定要試做看看。　　（土居雅博）

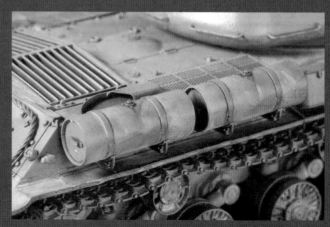

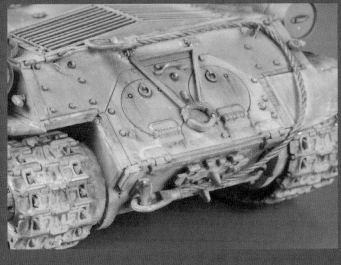
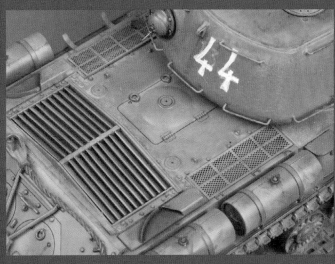
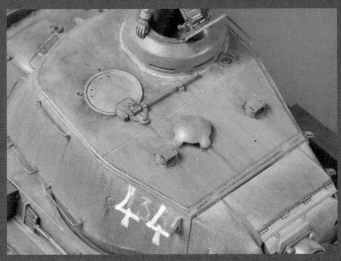

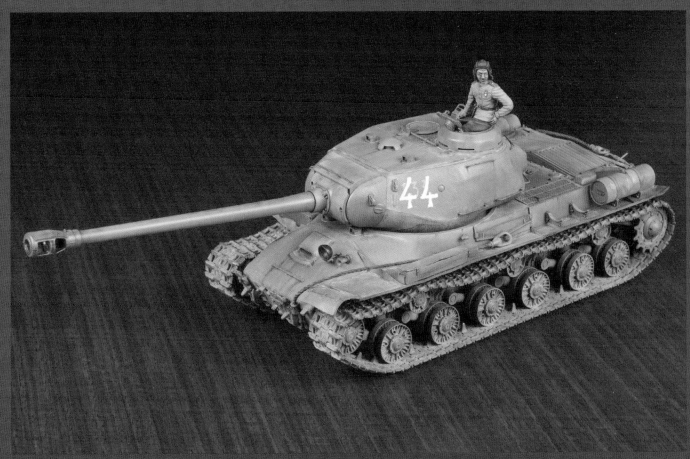

LET'S TRY!

實踐！女性初學者製作
TAMIYA 田宮IV號戰車

⑥車體的塗裝和舊化處理

終於要進入塗裝的部分，雖然是有點深奧的模型塗裝，但只要理清順序又覺得似乎可以完成。接下來是否可順利完成呢？真令人緊張不已！

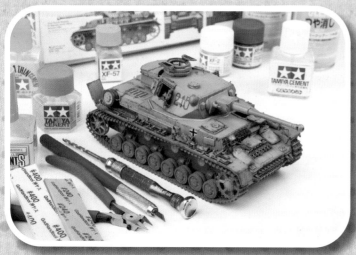

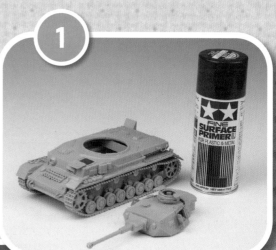

1~3・先打底

●除了小配件之外，在包括履帶都已經組裝完成的狀態下開始塗裝。先噴塗底漆補土。像我這樣的初學者很常有漏塗的地方，為了避免這樣的情況發生，❶要留心注意（理所應當！）❷因為使用底漆補土，即便漏塗也沒關係，所以使用紅鐵鏽色的底漆補土。老師們有說，這是因為使用和實際戰車基底材質相同的顏色，因此即便真的不小心漏塗，也可以放心。

4・真的只要注意是否噴得太厚！

●如果底漆補土塗得太多，至今的努力就會功虧一簣，因此非常小心避免噴塗過厚。噴塗時不要朝向模型，而是一邊移動噴塗的噴罐，一邊快速塗過。

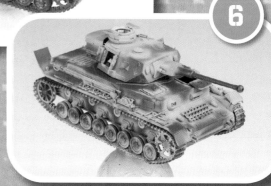

5~6・基本色的塗裝

●底漆補土噴塗完成後，等待完全乾燥再添加基本色。底漆補土很快就會乾燥，所以反而很快就可以進入基本塗裝的作業。先從內側開始用噴筆細膩上色，以免發生漏塗的情況。→這是第一階段塗裝完成的樣子。

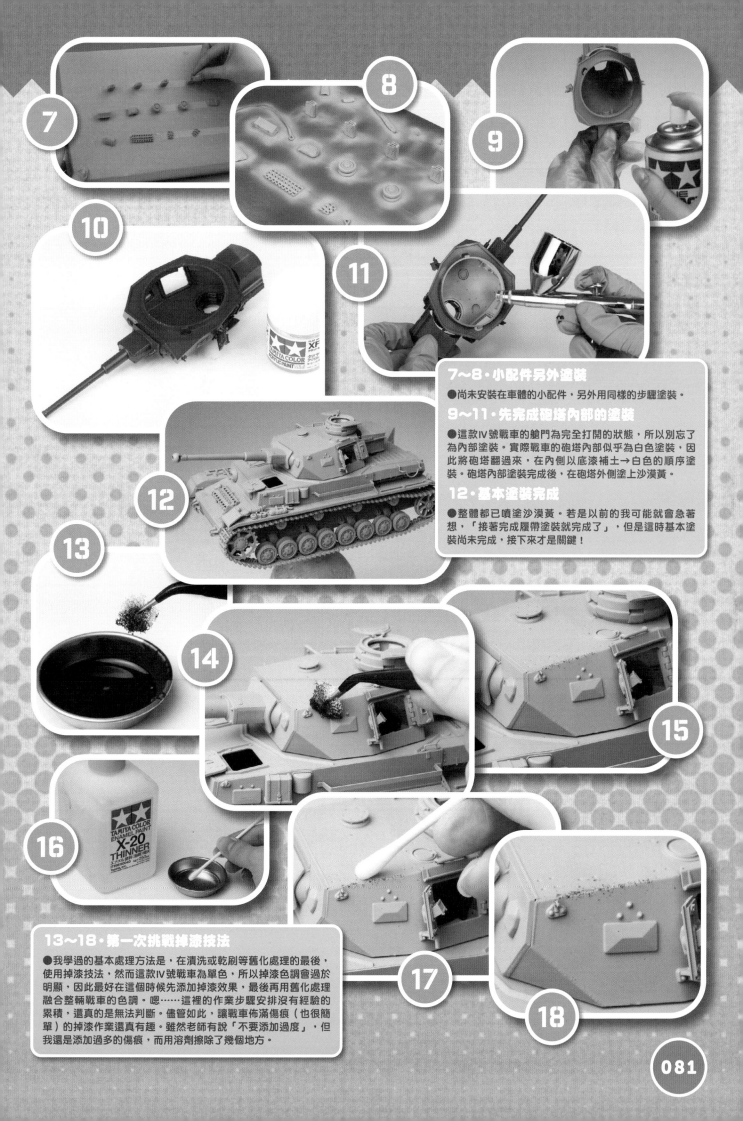

7～8・小配件另外塗裝

●尚未安裝在車體的小配件，另外用同樣的步驟塗裝。

9～11・先完成砲塔內部的塗裝

●這款IV號戰車的艙門為完全打開的狀態，所以別忘了為內部塗裝。實際戰車的砲塔內部似乎為白色塗裝，因此將砲塔翻過來，在內側以底漆補土→白色的順序塗裝。砲塔內部塗裝完成後，在砲塔外側塗上沙漠黃。

12・基本塗裝完成

●整體都已噴塗沙漠黃。若是以前的我可能就會急著想，「接著完成履帶塗裝就完成了」，但是這時基本塗裝尚未完成，接下來才是關鍵！

13～18・第一次挑戰掉漆技法

●我學過的基本處理方法是，在漬洗或乾刷等舊化處理的最後，使用掉漆技法，然而這款IV號戰車為單色，所以掉漆色調會過於明顯，因此最好在這個時候先添加掉漆效果，最後再用舊化處理融合整輛戰車的色調。嗯……這裡的作業步驟安排沒有經驗的累積，還真的是無法判斷。儘管如此，讓戰車佈滿傷痕（也很簡單）的掉漆作業還真有趣。雖然老師有說「不要添加過度」，但我還是添加過多的傷痕，而用溶劑擦除了幾個地方。

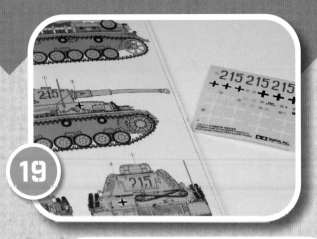

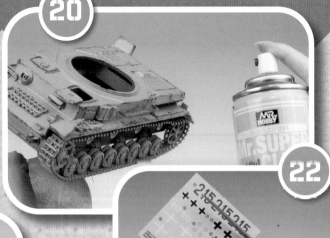

19～27‧黏水貼

●自己也很驚訝，竟然可順利進行至此，接續掉漆處理的是水貼。一旦失敗，水貼就無法使用，所以讓我有點緊張。先詳細閱讀組裝說明書，確認使用的水貼種類和黏貼位置。千萬不要忘了一件事，就是先在水貼黏貼的位置噴上光澤硝基漆，這樣就很容易將水貼黏上。

覺得塗得挺有真實感的IV號戰車，噴上透明保護漆後，變得有點過於光滑閃亮的樣子，讓我有點擔心，但是這裡不可慌張。將想貼上的水貼浸泡在水中，大約20秒後撈起，放在衛生紙上將水分吸乾。趁這個時候，將可以提高水貼黏度的液體（藍色瓶蓋的該瓶）「MARK SENTTER」，塗抹在水貼的黏貼位置，接著將水貼從底紙滑動至決定的位置並且黏貼。放置一段時間後，只要用棉花棒擦去多餘的水分，水貼作業即完成。

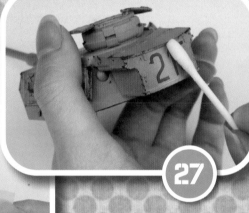

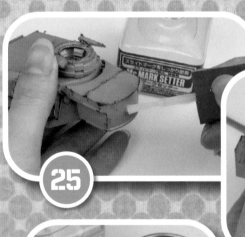

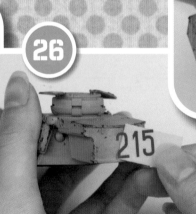

28～29‧將水貼黏在凹凸不平的位置

●因為有光滑的透明保護漆和MARK SENTTER，所以很容易就可以將水貼黏在IV號戰車後面的箱子（儲物箱），但是小配件便攜油桶的表面凹凸不平，好像很難貼上……。這時請使用MARK SOFTER（綠色瓶蓋的該瓶），就可以軟化水貼，即便凹凸表面都能黏得很服貼。水貼軟化後不易操作，因此決定好黏貼位置並且塗上MARK SOFTER後，用棉花棒輕輕按壓固定，以免位置偏移。

30 **31**

32

34

33

35

30～31・細節的區分上色
●水貼完全乾燥後，使用壓克力塗料為不同的細節塗色。聽說專業模型師不會將備用履帶塗黑，而是塗成灰色，因此用面相筆塗上德國灰。因為車體表面光滑，所以即便有點塗出邊界，一下子就可以擦除。原來光滑鍍膜也有這種效果。

32・消光鍍膜
●到這個階段終於要噴上消光透明保護漆，將表面的光亮修飾成黯淡的霧面。

33～35・漬洗和乾刷
●最後添加漬洗和乾刷，車體即完成。乾刷效果過度會使好不容易完成的掉漆效果消失，因此乾刷要添加得恰到好處。接著為履帶做最後修飾後即完成。

MEA's VOICE
●戰車模型除了基本色塗裝之外，還要疊加上掉漆、漬洗、水貼等技法，曾讓我感到很困難，然而我卻因為這一連串的作業感到很有趣。每一道工程都讓模型一點一滴的改變，非常好玩。其中掉漆處理真是充滿樂趣。終於完成到這個階段，戰車看起來已經超帥！

履帶

Q 我覺得戰車底盤的塗裝好像很難，一下子又要在履帶塗出不同的顏色，一下子又要舊化處理，好混亂……

首先請大家不要去想「塗成不同顏色」或是「一定要添加寫實的舊化處理」。 **A**

絕對無法模仿！

●我在模型專門書籍中發現的擬真履帶塗裝，和實際戰車真的是一模一樣，但是對我來說，這是不論多努力都無法模仿的境界。

實際戰車的履帶並沒有塗成不同顏色。

●請大家不要想得太難。組裝的時候甚麼都不要想，就依照說明書一一組裝。戰車模型組裝完成後就可以塗裝！

履帶上色的簡單流程

基本色塗裝

暗土色

區分塗色（若路輪有橡膠輪緣）

舊化處理

乾刷

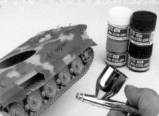

●車體的基本色塗裝完成後，用硝基漆塗料調出暗土色，再用噴筆塗裝。

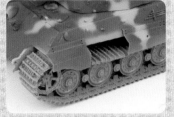

●底盤塗上暗土色的樣子。大概塗至隱約透出車體色即可。

不需要技巧的履帶塗裝方法

包括履帶的底盤即便沒有悉心細分塗色，細節紋路也很清晰明顯，所以與其費力細分塗色，還不如像這樣重疊上色，反倒能呈現真實感。

●同時在履帶、路輪漬洗，使用TAMIYA田宮入墨線的塗料（暗棕色）。

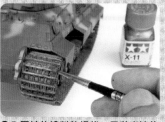

●入墨線的塗料乾燥後，用琺瑯漆的鉻銀色在履帶表面乾刷。

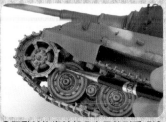

●驅動輪的齒輪部分也用乾刷重現塗料剝離、金屬外露的樣子。

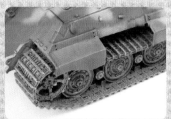

●路輪的輪緣部分，用皮革黃乾刷即可。作業簡單卻完成了超有真實感的底盤。

 是否有更簡單的履帶塗裝方法？

介紹用噴罐上色的
禁用技巧。

何謂齋藤仁孝提出的仁孝式履帶塗裝？

以下要介紹的方法，是用噴罐也可呈現宛如正宗塗色的作品。只要使用噴罐和琺瑯漆塗料皆有相同顏色的TAMIYA田宮塗料，這個方法不需要調色，就能更簡單地重現履帶塗裝。

●底盤和車體下部用泥土色的噴罐（TAMIYA田宮的木甲板色）塗裝，不要塗到擋泥板上面的車體部分。

●為了避免塗到剛剛的泥土色，貼上遮蓋膠帶後，用噴罐塗上車體色。先讓顏色的交界模糊暈開。

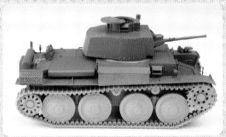

●底盤的泥土色和車體色塗裝完成後，撕除遮蓋膠帶。泥土色即便塗超過邊界，也可以在後續的工程中修飾。

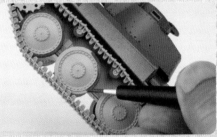

●用壓克力漆的德國灰（因為黑色的色調過於強烈，所以不使用。）在路輪的橡膠輪緣部分上色。

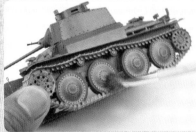

●用TAMIYA田宮琺瑯漆的德國灰在底盤乾刷。添加一點乾刷可以調整髒汙程度。

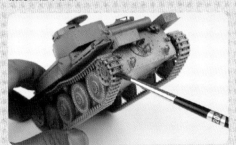

●若用德國灰乾刷，會混合泥土色稍微塗超過邊界的地方，而達到修飾調整的效果。內側部分的乾刷可以用面相筆處理。

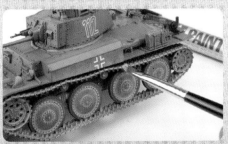

●貼上水貼，使其乾燥後，噴塗上消光噴罐。最後修飾時用銀色在履帶乾刷，稍微塗過即完成。

German Light Tank
38(t)

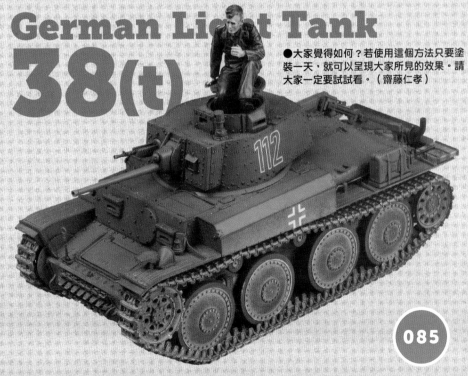

●大家覺得如何？若使用這個方法只要塗裝一天，就可以呈現大家所見的效果。請大家一定要試試看。（齋藤仁孝）

LET'S TRY!

實踐！女性初學者製作
TAMIYA 田宮 IV 號戰車
7 履帶和細節的最後修飾

只剩最後的門檻，底盤塗裝！雖然製作前覺得好像有點困難，但是運用了至今學過的內容，卻意外地可簡單完成？

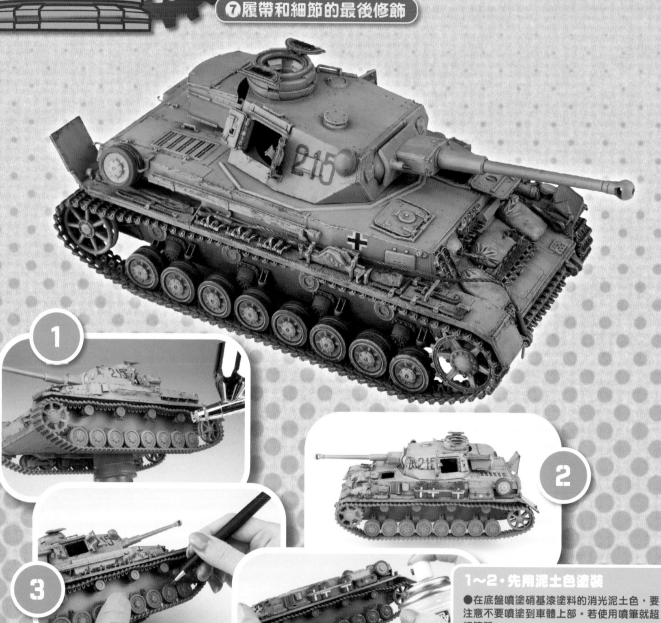

1～2・先用泥土色塗裝
●在底盤噴塗硝基漆塗料的消光泥土色，要注意不要噴塗到車體上部。若使用噴筆就超級簡單。

3・路輪的輪緣塗裝
●IV 號戰車的路輪有橡膠製的輪緣，所以這個部分用琺瑯漆筆塗上色。使用琺瑯漆塗料的原因是，萬一塗超過邊界，也可以用琺瑯漆溶劑擦除。

4・這裡也用消光噴罐
●為了之後的漬洗預做準備，在底盤噴塗消光透明保護漆。因為已經在橡膠輪緣塗上琺瑯漆，因此使用相同的琺瑯漆漬洗時，也不會使好不容易塗好的地方剝離。

5・漬洗
●用溶劑稀釋琺瑯漆的深灰色，將稀釋後的漬洗液塗滿整個底盤。

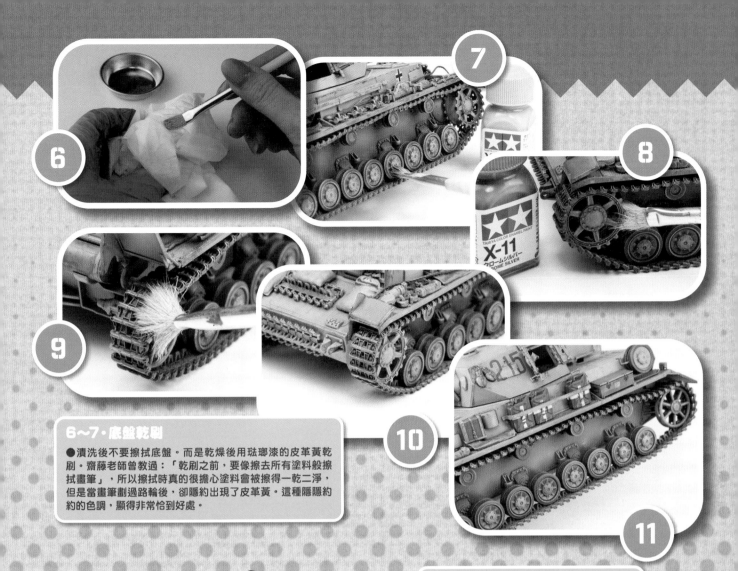

6～7・底盤乾刷

●清洗後不要擦拭底盤。而是乾燥後用琺瑯漆的皮革黃乾刷。齋藤老師曾教過：「乾刷之前，要像擦去所有塗料般擦拭畫筆」，所以擦拭時真的很擔心塗料會被擦得一乾二淨，但是當畫筆劃過路輪後，卻隱約出現了皮革黃。這種隱隱約約的色調，顯得非常恰到好處。

8～11・銀色乾刷

●用和乾刷相同的要領，這次使用琺瑯漆銀色，在履帶表面和驅動輪的齒輪乾刷，據說稱為「銀色乾刷」。底盤呈現了金屬感，完成的擬真塗裝，連我都不相信是自己塗裝完成的底盤。

最後修飾！

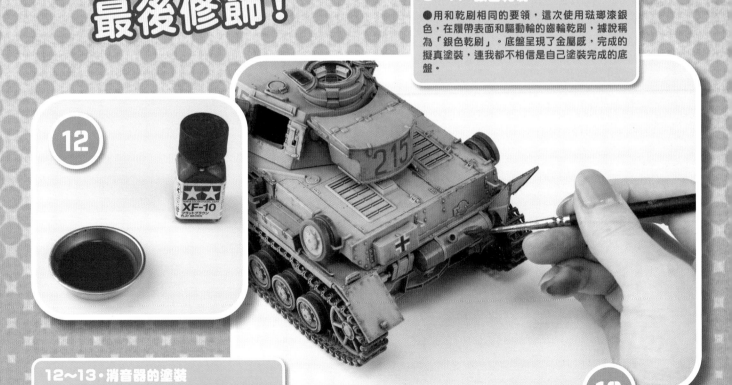

12～13・消音器的塗裝

●用溶劑稀釋琺瑯漆的消光棕，並且依照清洗的要領塗在消音器的一部份，這樣就可以呈現出消音器被燒過的樣子。

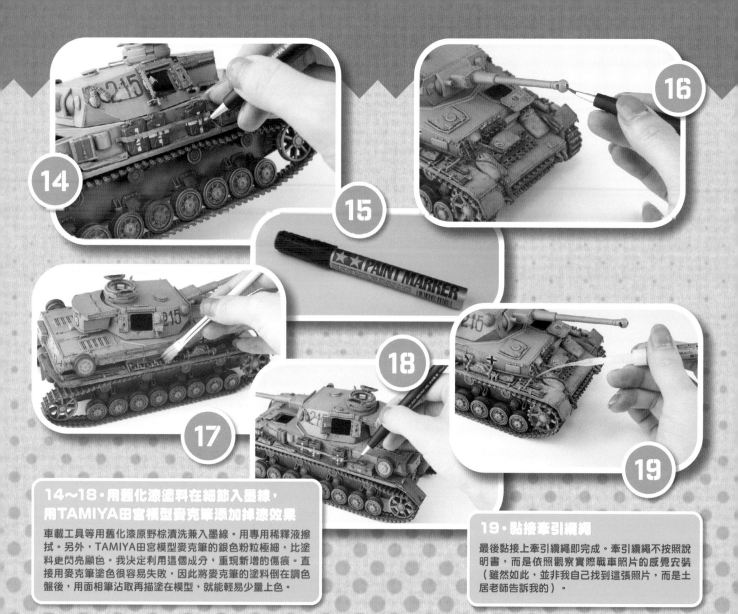

14~18・用舊化漆塗料在細節入墨線，用TAMIYA田宮模型麥克筆添加掉漆效果

車載工具等用舊化漆原野棕漬洗兼入墨線。用專用稀釋液擦拭。另外，TAMIYA田宮模型麥克筆的銀色粉粒極細，比塗料更閃亮顯色。我決定利用這個成分，重現新增的傷痕。直接用麥克筆塗色很容易失敗，因此將麥克筆的塗料倒在調色盤後，用面相筆沾取再描塗在模型，就能輕易少量上色。

19・黏接牽引纜繩

最後黏接上牽引纜繩即完成。牽引纜繩不按照說明書，而是依照觀察實際戰車照片的感覺安裝（雖然如此，並非我自己找到這張照片，而是土居老師告訴我的）。

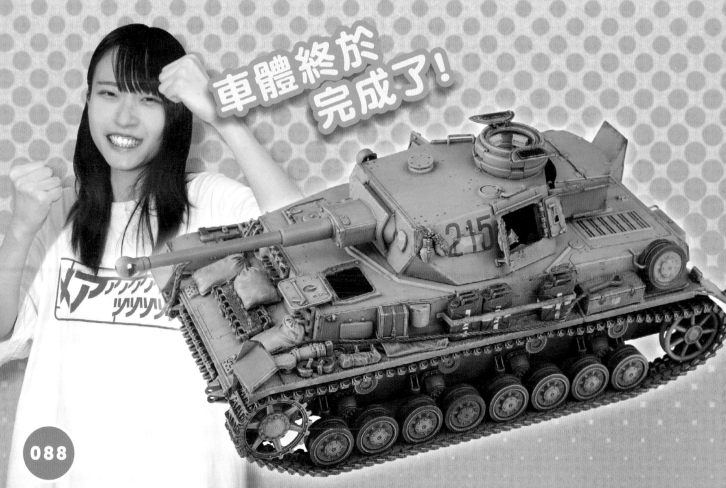

車體終於完成了！

第五章
人物模型製作和塗裝篇
〈講師〉上原直之

初學者也能確實做到！
軍事人物模型大攻略

上原直之（Naoyuki UEHARA）
多領域軍事模型師，從單件戰車到人物模型和
微縮模型，都可製作出完整度極高的作品。

Q 1/35比例人物模型超小，不論是塗裝還是組裝，對初學者來說好像都很難……

以下將介紹組裝難度低，連初學者都容易組裝的套件！

專業職人推薦的 4種軍事人物 模型套件

以前的人物模型套件受限於成型技術，不可否認有些產品的造型較不精緻，但是最近的精緻度已經大大提升，尤其是TAMIYA田宮的產品造型相當精細，不論是誰只要組裝，都可呈現出高品質的人物模型。

1/35比例　美軍步兵　偵察組

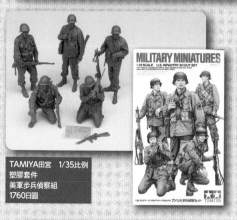

TAMIYA田宮　1/35比例
塑膠套件
美軍步兵偵察組
1760日圓

●人物模型的細節還原度和比例都極為優秀。除了水桶等裝備和衣服之間毫無縫隙，也有留意手握步槍和無線電等裝備的緊密貼合。沒有擺出特別的姿勢，比起將套件全員聚集在一起，不如考慮單人或2～3人的組合，更能引人注目。

1/35比例　M3A1　偵察車

TAMIYA田宮　1/35比例
塑膠套件
M3A1　偵察車
3850日圓

●產品呈現的生動姿勢和表情令人驚嘆。1/35比例人物模型的腋部不到1cm，造型卻明顯呈現出亞洲人（蒙古人或蘇聯兵）的輪廓。另外，人物模型的重心位置也很巧妙，表情也與之呼應，呈現出偵察車向敵軍急速前進的氛圍。這是人物模型使車輛表現更加豐富的極佳範例。

1/35比例　美軍戰車兵組

TAMIYA田宮　1/35比例
塑膠套件
美軍戰車兵組
1540日圓

●模型就像活生生的迷你真人站立眼前一般，充滿真實感的人物模型。若要製作戰爭中人物以及美軍戰車的組合，沒有比這個更好的套件。精緻度高，所以只要悉心塗出各部位不同的顏色，就會有衣服的皺褶等自然形成的陰影，呈現出充滿立體感的作品。

1/35比例　德國國防軍　戰車兵組

TAMIYA田宮　1/35比例
塑膠套件
德國國防軍　戰車兵組
1540日圓

●比例絕佳的套件。另外上衣衣領為分開的零件，增添了立體感，加上各種姿勢，所以可以靈活運用。模型紋路非常清晰，所以很容易分辨塗色部分，簡單好做。另外，頭部零件（頭部）還可選擇有沒有配戴戰鬥帽（軍官野戰帽）。

專業職人
完成軍事人物模型的
攻略方法

在人物模型的製作方法上可以有無止盡的追求，甚至有的人最後還會運用美術繪畫的手法。或許看起來門檻很高，但是和戰車模型一樣，都可以用相對輕鬆的心情來製作。

Dragon威龍　1/35比例　塑膠套件
WW. II 德軍　突擊砲乘員組(4個人物模型組)
2090日圓

❶零件裁切

即便是人物模型套件，也沒有特殊的作業。請運用至今在戰車模型所學的同樣方法裁切零件。

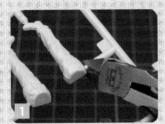

●將薄刃的斜口鉗刀刃，在距離零件1～2mm的位置剪下湯口。

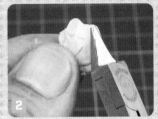

●用薄刃的斜口鉗，第二次剪下殘留數mm的湯口痕跡。

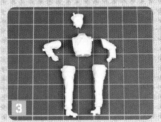

●所有零件裁切完成的樣子。這裡還不需要太緊張。

❷分模線處理

不同於戰車模型，人物模型會有醒目的分模線，請細心處理。

●先將筆刀的刀刃立著刨削，消除大部分的分模線。

●分模線的段差消失後，用海綿砂紙磨擦表面修整。

●人物模型的衣服布料表面並不光滑，因此只要使用400號即可。

❸縫隙處理

由於人物模型為不規則線條的造型，所以需稍加調整以便讓零件緊密接合。

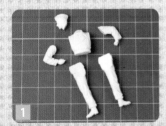

●所有零件都修整完畢。每個部位的零件修整完成後，接著調整零件之間的接合度。

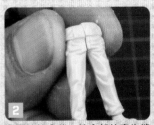

●零件組合後，接合部位產生縫隙。這樣置之不理就會變成臀部有裂縫的男人，因此要調整至完全接合。

●會產生縫隙是因為接合部位有地方突出，所以要用打磨棒研磨接合部的內側。

❹接合

黏接的方法一如至今所學的內容，請運用接著劑的特性作業。

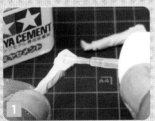

●調整接合部至無縫隙後，開始黏接。先在黏合面厚塗稠狀型接著劑。

●按壓零件，讓塗抹的接著劑擠壓出來後，放置一旁等待乾燥，就會完全黏合。

●在溢出的接著劑上塗抹流動型接著劑溶解撫平。

Q 資深模型師實際組裝完成市售的人物模型後就會直接使用嗎?

其實會稍微提升細節後再使用。 A

●過去的人物模型因為成型技術的限制,衣領通常都是一體成型。因此有時會在衣領重疊的部分刻劃紋路,如照片般添加立體加工。

領圍

使用國外製或舊版人物模型時,通常會添加一點提升細節的加工。細節的提升可以做到極為精緻,而這裡我們來看看專業模型師在使用稍微舊版的人物模型時,會如何提升哪些地方的細節。

素組版

袖口也因為成型技術的關係通常呈封閉狀態。若人物為手往下放的姿勢並不會有太大問題,但是像這個套件為人物手舉起的姿勢,就會非常明顯,所以有時會如照片般,雕刻出袖口,重現袖口內側。

袖口

●有時槍套等裝備和人物模型本身的貼合度並不完美。只照一般的方式接合,槍套會浮起顯得不自然,因此這時會如照片般加工,使其緊密貼合。

細節提升版

槍套

●想表現衣領摺疊的地方,將筆刀刀刃立起,刻劃多次。

●訣竅是多次反覆而且幾乎不須施力。凹痕會隨著次數加深、變寬。

●想讓領圍反摺處比衣領重疊部分的凹痕深一些,所以增加刻劃次數。

▲這是套件素組狀態下的衣領細節。因為成型技術的關係,並未重現衣領內側的紋路,使衣領顯得分外地厚實。

●想將衣領重疊處的凹痕細一點,所以減少刻劃次數。

●加深並且加寬凹痕後,塗上少量流動型接著劑,撫平毛邊。

●口袋的掀蓋等也用相同的步驟強調細節。

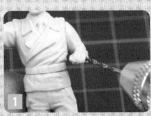

●想讓袖口呈現開口狀態的部分,用0.5mm左右的鑽頭刀刃輕輕開孔。

●請注意不要讓開孔太大,目標是這種程度的大小和深度。

●用筆刀將開孔部分慢慢加大。訣竅就是慢慢處理。

▲袖口封閉的成型造型。因為姿勢的關係使此處更加明顯,而變得不自然,所以在封閉的地方雕刻出立體紋路。

●將袖口開孔至一定程度的形狀後,用摺起的砂紙邊角磨平。

●用流動型的接著劑,溶解表面的毛邊,使其平滑。

●重現袖口,大大提升真實度。要領就是開孔不要太深。

●塗上少量接著劑暫時組合,並且確認產生縫隙的原因後,將零件拆下。

●用筆刀削磨槍套配戴在身體的部位,將其削平。

●削切完成後,用400號的海綿砂紙打磨修整表面。

▲可看出槍套浮起接合的樣子。這裡也非常明顯,所以進一步加工讓槍套和人物模型緊密貼合。

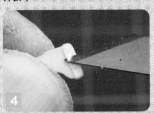

●接著修整槍套零件的內側。削去黏接面多餘的細節。

●槍套可以緊密貼合身體後,用流動型接著劑黏合。

●可以看到槍套和身體緊貼又自然的樣子。

人物模型的塗裝

Q 1/35比例人物模型的塗裝，對初學者來說是不是門檻過高？

接著將傳授初學者也可做到的「簡單塗裝」。 **A**

●人物模型的製作相當深奧，還有一種只針對人物分類的「歷史人物」人物模型。這些作品的品質宛如美術品，不過若當成戰車模型的一部分來製作人物模型，並不需要做到這麼高的品質。下面將介紹任何人都可以簡單上色的人物模型塗裝方法。

簡單塗裝的實例

使用的工具和材料

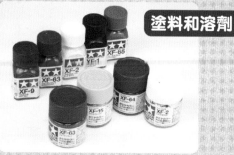

畫筆和棉花棒

●使用的工具至少要準備平筆、面相筆和棉花棒。

塗料和溶劑

●塗料準備各種壓克力塗料和琺瑯漆塗料。照片中是為了作品範例塗裝使用的具體塗料。全部使用TAMIYA田宮就非常齊全。

若追求高品質，人物模型塗裝將永無止盡

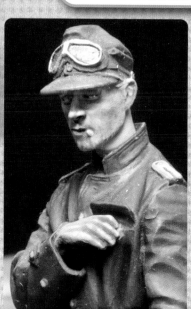

●人物模型中有一種名為「歷史人物」的類型，作品的創作品質極高，大家常將其與軍事人物模型混淆，但是欣賞角度在根本上有很大的不同，所以還請留意。

軍事人物只要開始講究就會永無止盡，說不定一不小心就會耗費超過戰車模型的心力。拿捏恰當是塗裝所需的訣竅。

STEP-1 肌膚的基本塗裝

●零件修整完成，黏接好各個部分後，噴塗底漆補土修飾。

●這時若發現有傷痕，就用400號砂紙輕輕磨平修整。

●先塗上膚色，再一點一點重疊塗上TAMIYA田宮壓克力塗料的消光皮膚色。

●一點一點重疊塗上膚色，以免產生筆觸，使用噴筆塗裝反而較為簡單。

STEP-2 服裝的基本塗裝

●依照和膚色相同的步驟，使用TAMIYA田宮壓克力塗料，以筆塗為服裝上色。

●帽子部分也是用畫筆塗裝。TAMIYA田宮壓克力塗料的筆塗容易，相當簡單。

●膚色和衣服的塗裝完成後，等其乾燥。壓克力塗料乾燥需要一點時間，還請注意。

●整體乾燥後，開始為槍套和皮帶等不同部分塗色。這樣基本塗裝即完成。

STEP-3 服裝的漬洗

●接著是漬洗。這次的人物模型是穿黑色服裝的戰車士兵，因此用黑色漬洗。

●將TAMIYA田宮琺瑯漆塗料的消光黑用溶劑稀釋後，塗在服裝的部分。

●請注意不要將消光黑沾到肌膚部分。塗好後，用棉花棒沾取溶劑擦拭。

●在德國灰中添加白色混合後乾刷。這樣服裝的塗裝即完成。

STEP-4 肌膚的漬洗

●接著是肌膚的修飾。使用TAMIYA田宮琺瑯漆塗料的艦底紅漬洗。

●讓塗料完全流入凹凸部分的內凹部分。乾燥後擦去凸出部分的塗料。

●只擦除凸面部分，請不要消除以漬洗強調的眼周細節。

●只是重複簡單的作業，就可以為整個人物模型添加立體感塗裝。

STEP-5 細節的修飾

●漬洗塗料乾燥後，整體噴塗上一層消光透明保護漆鍍膜。

●衣領階級章請參考包裝盒的範例照片，用面相筆塗上琺瑯漆塗料重現。

●這裡因為用手繪，所以有點難度，但是畫得不理想也可以用琺瑯漆溶劑擦除，所以可以修改至滿意為止。

●最後在腰帶和帶扣塗上不同顏色即完成。也可以用另外販售的水貼還原階級章。

LET'S TRY!

實踐! 女性初學者製作 TAMIYA 田宮IV號戰車

⑧人物模型的組裝和塗裝

戰車製作時相當用心,好不容易才完成滿意的戰車模型,我也希望好好製作當成配件的人物模型。先拋開人物模型很難的成見,就可以開心挑戰!

1~2‧人物模型的打底塗裝

●先噴塗底漆補土。通常都會使用灰色的底漆補土,不過因為還有用於戰車底色的紅鐵鏽色底漆補土,所以就用這個顏色。成份上和灰色的並沒有不同,所以我想應該沒有太大的問題。

3~5‧肌膚塗裝

●膚色可使用塗上TAMIYA田宮壓克力塗料,以筆塗的方式塗裝,但是我現在還沒有自信自己可以塗得漂亮,所以用噴筆噴塗。在TAMIYA田宮壓克力塗料的消光皮膚色中混合一點白色,提升膚色亮度後,用硝基漆溶劑稀釋並且用噴筆噴塗。用噴筆噴塗壓克力塗料時的溶劑,混合硝基漆溶劑會比較方便塗裝作業。

6~9‧肌膚塗裝

●服裝部分的塗裝使用壓克力塗料筆塗。我想服裝即便出現筆觸也不需要在意而用筆塗,不過TAMIYA田宮壓克力塗料實在太容易筆塗,結果是我自己杞人憂天。若是這樣,剛才肌膚或許也用筆塗即可?細節用琺瑯漆區分塗色。

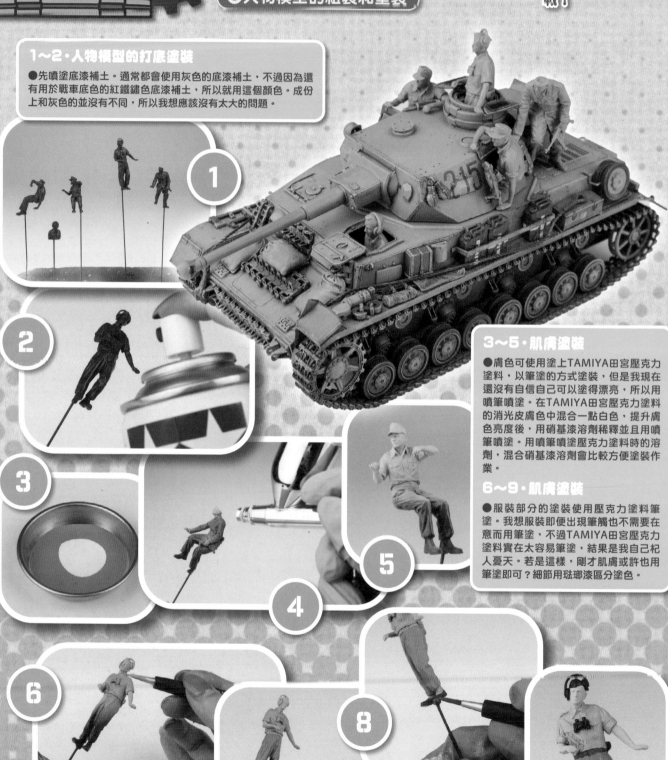

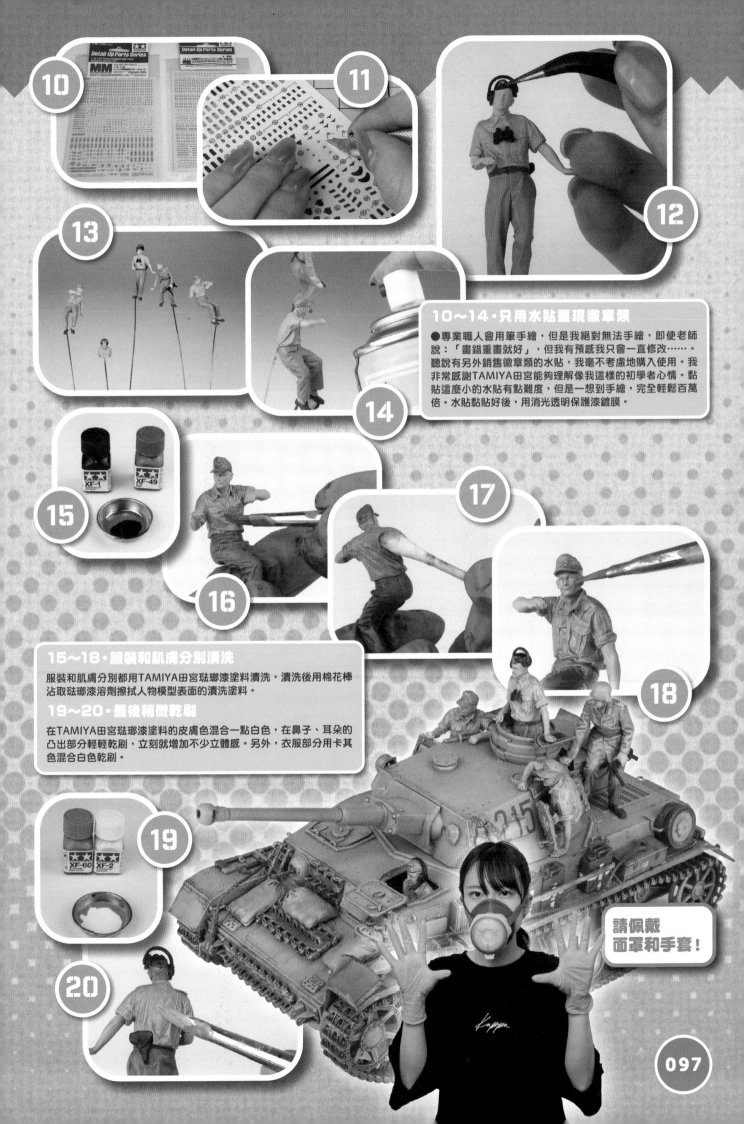

⑪

⑫

⑬

⑭

10～14・只用水貼重現徽章類

●專業職人會用筆手繪，但是我絕對無法手繪，即使老師說：「畫錯重畫就好」，但我有預感我只會一直修改……。聽說有另外銷售徽章類的水貼，我毫不考慮地購入使用。我非常感謝TAMIYA田宮能夠理解像我這樣的初學者心情。黏貼這麼小的水貼有點難度，但是一想到手繪，完全輕鬆百萬倍。水貼黏貼好後，用消光透明保護漆鍍膜。

⑮

⑯

⑰

⑱

15～18・服裝和肌膚分別漬洗

服裝和肌膚分別都用TAMIYA田宮琺瑯漆塗料漬洗，漬洗後用棉花棒沾取琺瑯漆溶劑擦拭人物模型表面的漬洗塗料。

19～20・最後稍微乾刷

在TAMIYA田宮琺瑯漆塗料的皮膚色混合一點白色，在鼻子、耳朵的凸出部分輕輕乾刷，立刻就增加不少立體感。另外，衣服部分用卡其色混合白色乾刷。

⑲

⑳

請佩戴面罩和手套！

MEAaaaaaaaaaaa's SPECIAL MODEL GALLERY
German Tank Sd.Kfz.161/1 Early Production
Panzerkampfwagen IV Ausf.G

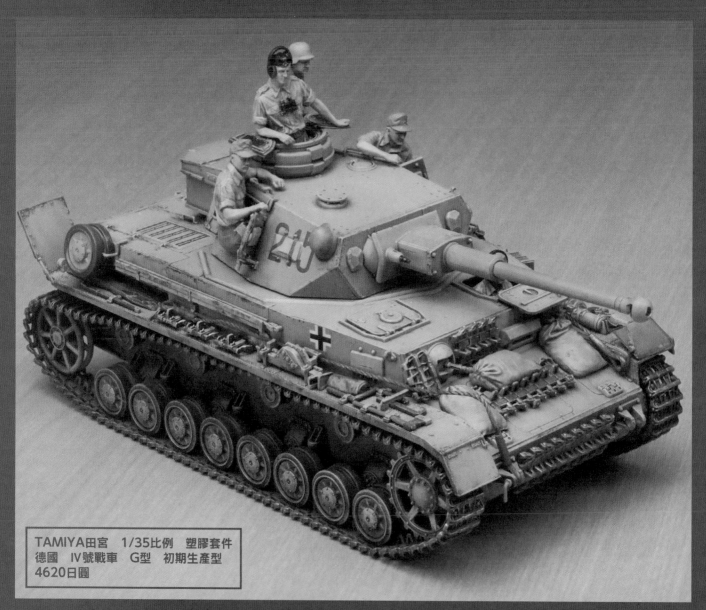

TAMIYA田宮　1/35比例　塑膠套件
德國　IV號戰車　G型　初期生產型
4620日圓

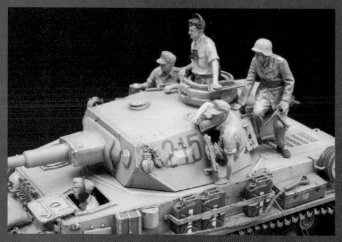

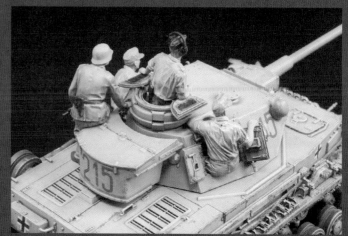

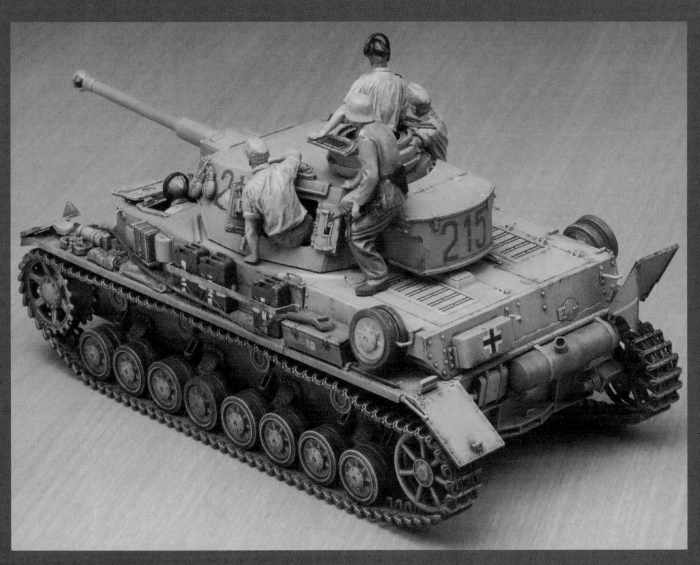

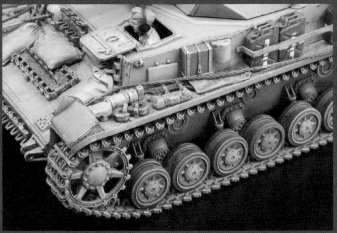

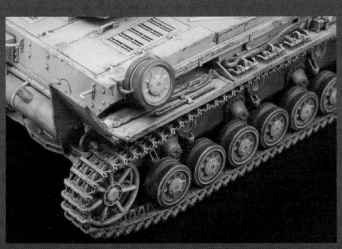

●我曾經在某個電視節目的專題中聽過一個說法，就是「即便是初次接觸戰車模型的人，只要製作時有專業職人在一旁指導，就可以做出媲美專業模型師作品範例的作品。」，而這個企劃完美證明這個說法，做出的作品完成度之高，完全無法想像是出自初學者之手。這個實例證明了，「作業時清楚了解基本製作的目的和效果」、「塗裝時掌握塗料的性質和正確的使用步驟」，只

要有留意到這些，即便沒有像模型師那樣高超的技巧，也可以完成超過一定水準的戰車模型。雖然不少人說：「對初學者來說戰車模型門檻過高，遙不可及」，但是我想大家閱讀到這裡可以發現，完全沒有使用任何困難的技巧。戰車模型是一種可以簡單又輕鬆著手的領域。

連身為初學者的我
都可以做到
這個程度！

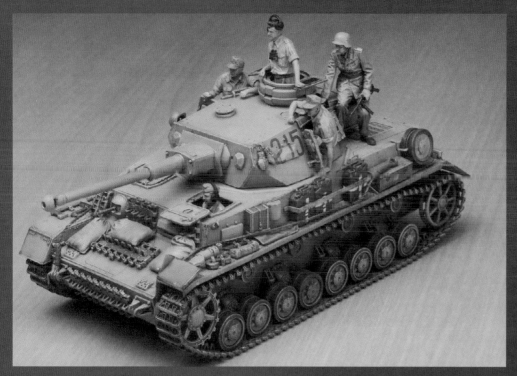

●用簡單的手作加工稍微改變前後擋泥板和牽引纜繩的固定方法，不過基本上都還保持TAMIYA田宮套件的組裝狀態。完成的作品和一般模型雜誌刊登的作品範例相比毫不遜色。文章中也有提到，TAMIYA田宮套件相當精緻又能如實重現，擁有的品質不只可滿足初學者，甚至收服了中高階者的心。

（土居雅博）

●近來漸漸有許多廠商推出的商品概念都是「不須塗裝也可以感受模型製作的樂趣」，尤其是角色模型。這在某一種層面上也是一種正確答案，就是組裝的樂趣的確不同於塗裝的樂趣。而包括戰車模型等比例模型的特色就是，可同時享有這兩種樂趣。

（齋滕仁孝）

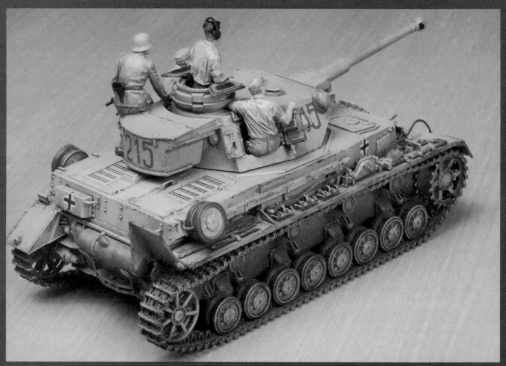

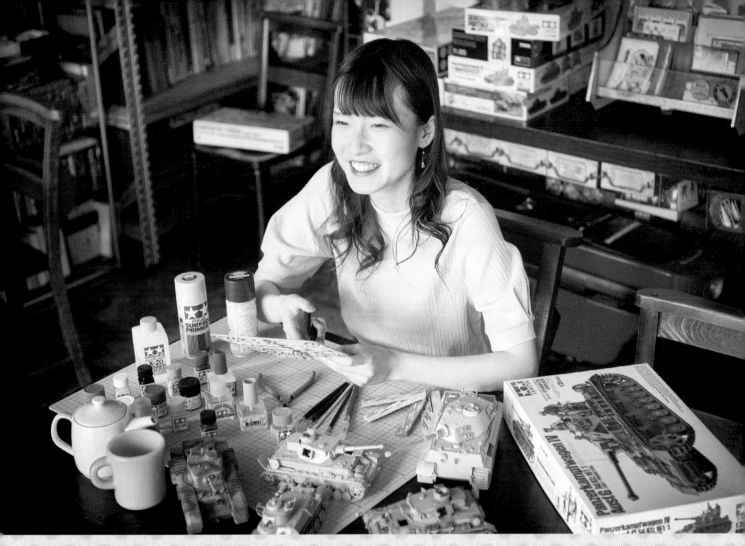

MEAaaaaaaaaaaaa's VOICE
IV號戰車與我‧淚水與汗水交織的30天

●我大概在一年前從認識鋼彈之後，開始接觸到許多模型，在這期間因為『少女與戰車』這個作品而對戰車產生興趣，也就有了挑戰戰車模型的念頭。在一無所知的情況下，購買製作了戰車模型，雖然是沒有上色的原始狀態，然而這是我第一件作品，自己相當感動「真的做出戰車模型了！」。第一次組裝模型的那天覺得即便沒有上色也很帥氣（笑）。

但是在我實際看過許多作品之後，覺得「我一輩子也無法做出那樣的作品」，而感到非常沮喪洩氣。

在製作這本書之前，我覺得為了要做出帥氣的戰車，一定會使用素人模仿不來的高難度技術。但是實際上接受專業模型師們的指導後，我覺得每一個技術都很簡單，最重要的是我

真的很開心學習這些技術並且製作模型。真的是既高興又興奮，早早就引頸期盼專業模型師授課的那天趕快到來。

依照本書的內容製作IV號戰車，即使現在也不敢相信這竟然是我做的，真的只需要這些方法就會改變？而且竟有如此大的變化。一開始覺得無法做到的想法，早已被我拋到九霄雲外！（笑）

這次雖然以新手模型師代表的身分接受指導，但我希望這本書對於和我抱有相同疑問，或是想要製作出更進階戰車模型的人來說，都能有所助益。不論是初學者，還是至今曾製作過戰車模型的人，都請翻閱這本書，一起做出帥氣的戰車模型吧！

我今後也會繼續挑戰各種模型，希

望一邊打破大家都會遇到的瓶頸一邊提升技巧！

戰車模型最棒！
我最愛戰車模型！

（MEA）

GLOSSARY

初學者所需的 塑膠模型基本用語集

模型會出現許多專有名詞，總覺得自己一知半解，讓我們一起重新學習吧！

●塑膠模型可說是沒有套件就無法開始。標記為套件時，大多是指塑膠零件到組裝說明書等，從內容涵蓋到包裝的一切。

組裝說明書

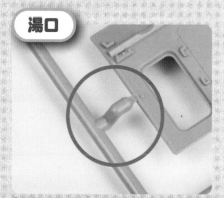

●寫有塑膠模型製作方法的內容。基本上依照內附的組裝說明書作業就可以完成。另外，還有塗裝指示和實際車輛的相關資料。

框架流道

●這是指零件周圍的外框部分。屬於完成後不要的部分。寫有零件搜尋用的英文字母標示、廠商和物件名稱的板狀部分稱為「框架標牌」。

零件

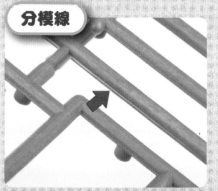

●零件是有廣泛含意的詞彙。有時標記為零件的是指從框架流道剪下使用的部分，但是有時標記為零件的也泛指連有框架流道或整個框架流道的部分。

湯口

●框架流道和零件相連的的部分。位在框架流道和零件之間。許多套件中，湯口會比框架流道細。處理湯口痕跡就是指這個部分。

治具

●治具的存在就是輔助作業的特殊工具。戰車模型常常會附上組裝底盤的治具。這是為了讓組裝不歪斜，可正確組裝的輔助工具。

分模線

●塑膠模型將刻有零件形狀的金屬模具如鯛魚燒般組合，再將熔化的塑膠倒入，而模具接合處就會產生不需要的線條，這就是分模線。

塑膠襯套

●這是指軟質材料做成的筒狀零件。大多用於砲身的基底或底盤。它的功用是可插入稍微粗一點的軸桿，並且以收縮力產生阻力固定。

水貼

●標記為水貼時，是指用水轉印的貼紙，浸泡在水中等黏膠溶化後，再貼在零件上。從底紙撕下黏貼的為「貼紙」。

蝕刻零件

●金屬製的薄零件。能高度還原用網狀塑膠零件很難重現的部分，這是最適合重現的方法。在國外也稱為微影蝕刻。

特別課程
挑戰微縮模型的製作!

〈講師〉奧川泰弘

使用市售場景模型的
簡單微縮模型，加上專業職人的精隨，
呈現專業風格的作品密技。

奧川泰弘（Yasuhiro OKUGAWA）
在20多年前軍事模型盛行的時代起，就已經發表
過許多高水準作品的傳奇人物。

Q 微縮模型的建築是不是要有技術才可以做出？

A 只要使用MiniArt的建築套件就可以做到。

MiniArt 1/35比例 塑膠套件
36012 RUINED HOUSE(廢墟之家)
3520日圓

雖然目前大家熟知的模型師中，也有人會自己從頭製作微縮模型，但是真的只有少數人，模型師大多會運用市售的建築套件。這裡將介紹銷售許多建築套件的烏克蘭廠商，MiniArt的商品。

RUINED HOUSE（廢墟之家）

● MiniArt的套件裡有真空成型（將軟化的塑膠板吸附在模具做出零件）零件、一般的塑膠模型零件，還有紙製海報。這裡的製作要領是真空成型零件的處理方法。使用製作塑膠模型的工具即可。

何謂 MiniArt 的建築套件

● 微縮模型製作時若要自己製作建築物，所需的技術完全不同於塑膠模型，連資深模型師都會躊躇不前。但是若有MiniArt的建築套件，就可以用製作塑膠模型的工具和作業方式製作即可。我們從MiniArt豐富的套件中選擇『RUINED HOUSE（廢墟之家）』，來製作微縮模型。這個套件的建築物中還有石板路，真的只要有了這些就可呈現出情境。

零件的裁切

① 真空成型零件不要的部分和需要的部分，兩者之間的交界模糊。先將底漆補土噴塗在零件，就可以清楚辨別交界。
② 先大概裁切掉不要的板片部分。
③ 用筆刀多次劃過板片以及零件的父界，形成凹槽。
④ 將琺瑯漆溶劑流入凹槽中。
⑤ 琺瑯漆溶劑中有添加侵蝕塑膠的成分，利用這個特性，讓溶劑流入並且等待一段時間，就可以在凹槽處將板片和零件一下子分離。

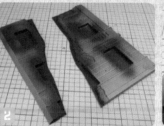

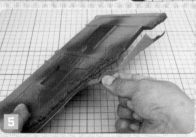

零件修整

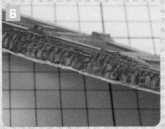

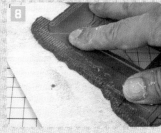

⑥ 這是切口切面。真空成型零件沒有上色的部分也是不要的部分，所以也請削去此處。

⑦ 先削除切口處又厚又不需要的部分。有上色的部份是要使用的部分，所以請注意不要削去。

⑧ 將大張砂紙放置於作業台上，再將零件按壓其上磨擦，盡可能平均削切。

⑨ 削切至大概的程度後，使用打磨棒小心打磨，避免削去需要的部分。

⑩ 完全削去不要部分的樣子。

⑪ 所有零件都用相同方式處理。

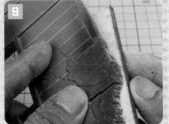
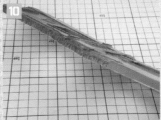
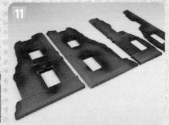

組裝

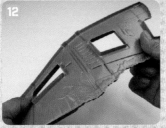
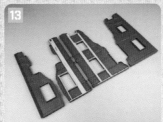
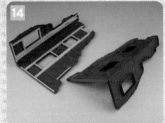

⑫ 真空成型零件相當柔軟，所以很容易扭曲。

⑬⑭ 這裡先將5mm的塑膠棒或塑膠板黏貼在背面增加強韌度。組裝時使用塑膠模型用的接著劑。

⑮ 零件黏貼完成後，黏合部分產生的縫隙用補土填補。

⑯ 補土建議使用聚酯樹脂補土（聚酯補土），因為比較好塗抹。硬化後用砂紙削去多餘的補土。

⑰ 建築物部分的作業完成。雖然需要一點訣竅，但是絕對不是非常困難的作業。

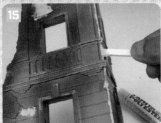

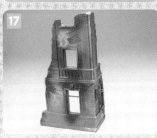

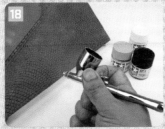

塗裝

● 塗裝也是依照塑膠模型的相同步驟完成。塗上底漆補土，確認是否有未修整的地方。

⑱⑲⑳㉑ 若沒有問題就用TAMIYA田宮壓克力塗料上色。建議可以參考包裝盒確認每個地方的塗色和顏色。

㉒㉓ 基本塗裝完成後，即可開始舊化處理。磚頭和石板為了呈現紋路，使用TAMIYA田宮琺瑯漆塗料的皮革黃，添加稀釋液稀釋後漬洗。外牆使用舊化漆的原野棕漬洗。雖然都是漬洗作業，但是依照場所塗上不同顏色，就能提升完成度。

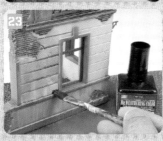
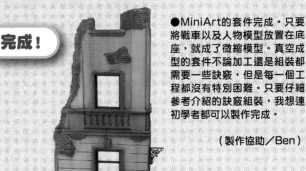

完成！

● MiniArt的套件完成。只要將戰車以及人物模型放置在底座，就成了微縮模型。真空成型的套件不論加工還是組裝都需要一些訣竅，但是每一個工程都沒有特別困難。只要仔細參考介紹的訣竅組裝，我想連初學者都可以製作完成。

（製作協助／Ben）

Q 我想讓微縮模型附上底座，卻找不到適合的尺寸……

A 只要將木材組合就可以做出想要的尺寸，超簡單！

●齋藤仁孝要教大家利用木材加工，依照自己想要的尺寸大小，製作出微縮模型的底座。底座製作和模型製作在工具和材料上雖然有根本上的差異，但是只要好好運用工具依序作業，一點也不困難。

需要的工具和材料

●一開始先決定基底大小。這裡對照前一頁製作的MiniArt基底決定大小。①所需的工具為線鋸，和可以將切口固定在45度的治具（斜鋸盒）。黏接時使用木工接著劑。上色和保護漆方面準備了油性著色劑和清漆。②使用的木材部分，有製作外框的角材、營造高度的板材，還有切面為三角形的裝飾用木材，以及底座用的薄板。若不需要架高，則不需要板材。大家可以在居家用品店購買到許多種類的木材。

③決定好角材的長度後，用線鋸鋸斷。切口加工成45度角的形狀，切口相接合時需形成90度的直角。④木材的接合使用木工用接著劑。⑤⑥底座框完成後，配合外框尺寸裁切出增加高度的板材（可說是架高的部分）。貝殼杉板材使用方便，而且容易用刀片裁切，加工簡單。板材接合的部分先削切成45度角。⑦架高部分黏接在底座外框。

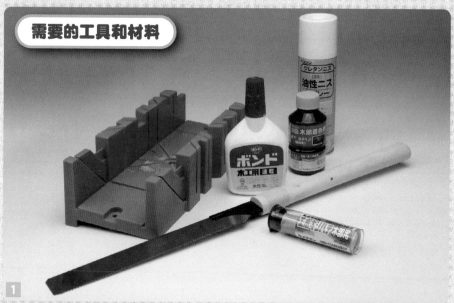

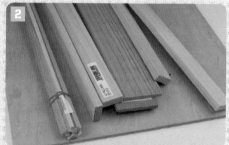

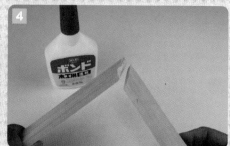

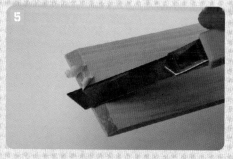

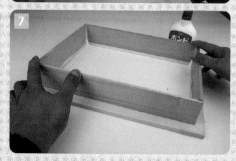

木材的加工和組裝

⑧⑨在架高部分的底部添加兼具補強的裝飾。底座和架高的底部，黏貼上切面加工成三角形的木材。

⑩裁切薄板製作成底板。

⑪調整好高度後，用接著劑將大小適中的木塊黏貼在背面固定。這樣就可以讓黏接部分更加穩固。

⑫將補土塗抹填埋在木材接合處的縫隙，為木框做最後修飾。使用的補土為施敏打硬公司的木工用環氧樹脂補土，大概填補即可。

⑬放置一段時間並且等補土硬化後，整個用砂紙打磨整平。砂紙從180號使用到240號左右即可。

⑭原創木製底座即完成。

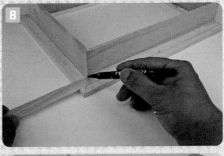

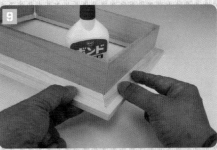

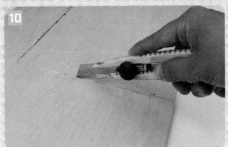

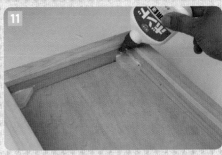

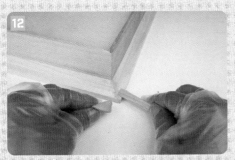

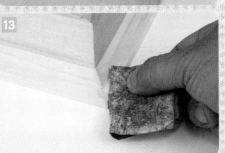

木材上色

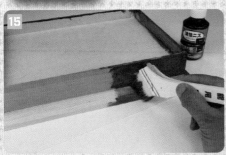

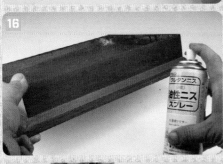

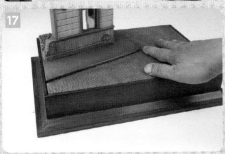

⑮⑯在組裝好的木製底座上色。木材上色時，有分成使用著色劑的方法和塗清漆的方法。清漆雖然有噴罐的類型，但是使用噴罐並不輕鬆……。噴罐清漆所需的乾燥時間較長，漆料也容易垂流，所以初學者使用時須稍微注意是否噴塗過多。最簡單的方法是使用油性著色劑上色，並且在最後修飾時，用刷子稍微塗上清漆。也可以用刷子塗上油性著色劑，再用清漆噴罐薄薄噴塗，不要厚塗即可。

⑰清漆乾燥後，用接著劑黏上先前製作的微縮模型即完成。

完成！

●將基底黏貼在完成的底座，就變成有底座的微縮模型。這次在基底（MiniArt的石板套件）和底座之間，墊了一塊建築材料舒泰龍（類似保麗龍，是一種隔熱材料且密度高）架高後才黏合。

（木框製作／齋藤仁孝）

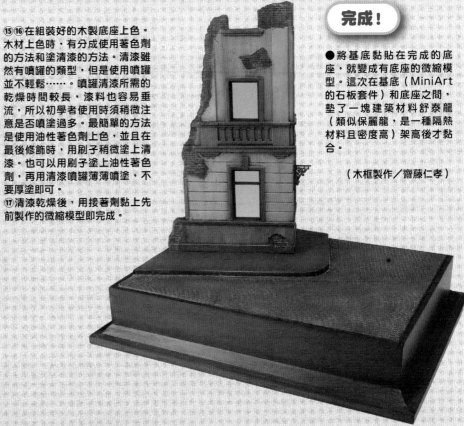

廢墟的製作

Q 我想做出充滿真實感的經典微縮模型「廢墟城鎮」。

讓我們聚焦說明其中的關鍵，瓦礫的製作。 **A**

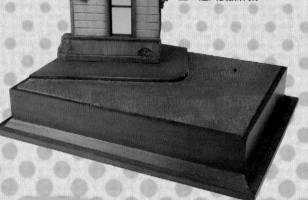

建築和基底

●這是微縮模型的主要部分，所以要好好構思，選擇場景。這次想要製作建築崩塌的廢墟城鎮，所以接續前一頁製作的廢墟底座，進入裝飾作業。

瓦礫材料

●這次使用MORIN的「碎石」和「混合瓦礫」，就可以簡單表現出瓦礫堆，推薦大家使用。MORIN還有銷售其他各種微縮模型的材料。

舊化材料

●舊化粉彩最適合在建築和地面表現出細小的塵埃汙垢。另外舊化漆為事先稀釋的油彩塗料，所以可以輕鬆用於建築和地面的清洗。

舒泰龍

●本來是牆壁的隔熱材質，因為削切性佳，大尺寸舒泰龍的價格也意外便宜，所以經常用於微縮模型的地形或增高。

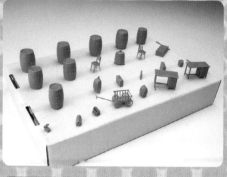

小配件

●在瓦礫中混入小配件，藉此可以大大提升真實感。也請準備桌子、酒桶等日常小物。照片中的小配件是由MiniArt製的裝飾套組組裝而成。

木材

●沒有特別推薦哪個廠商，但是準備了可在繪畫用品店購得的材料。很適合用於製作木材碎片。

固定液

●這是為了將四散的瓦礫等固定在微縮模型基底而使用的材料。也可以用木工用接著劑代替，但是專用固定液可以降低光澤，較為方便。

●我從奧川老師身上學到瓦礫遍布滿地的街道製作方法。從製作步驟到使用工具和模型工具所差無幾，所以作業比想像中有趣！

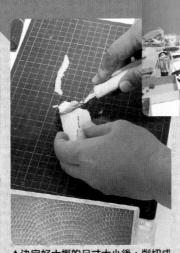
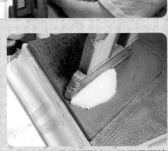

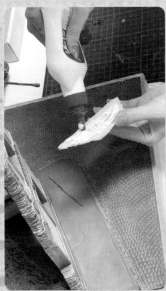

▲首先用舒泰龍做出底座，以便提高瓦礫堆積的地方。

▲決定好大概的尺寸大小後，削切成山形。用美工刀不規則地削切。

▲暫時放在微縮模型上，確認是否符合瓦礫堆積時的樣子。

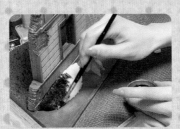
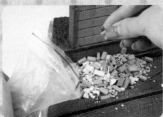

▲將舒泰龍黏接在微縮模型的基底。黏接時使用木工接著劑。

▲為了讓舒泰龍即使從瓦礫堆縫隙露出也不顯眼，用壓克力塗料的黑色上色。

▲將瓦礫材料和碎石隨機堆積在舒泰龍上。

▲基底上所有地方都撒上瓦礫，但是一邊觀察整體比例一邊配置，避免過於平均。

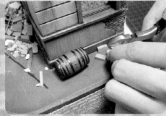

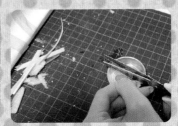
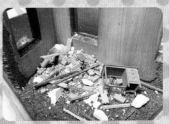

▲適當陳列小物件，用老虎鉗將磚塊瓦礫剪得更細碎後撒上。

▲撒上細碎瓦礫的樣子。大膽從酒桶配件上方撒下。

▲隨意剪下一些透明塑膠板，並且撒上當成玻璃碎片。最好著重撒在窗戶周圍。

▲用同樣的方法在建築內側也撒上瓦礫。內側也配置桌子等配件。

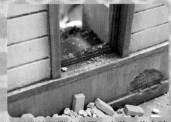

▲瓦礫除了撒在地面，也將一些小碎片配置在窗框，就可以提高臨場感。

▲瓦礫類材料只有撒上，所以接下來要讓其固定。到此為止作業時間僅30分鐘。

▲將木工接著劑用水溶解後可代替固定液使用，但是為了提高滲透性，加了幾滴中性清潔劑。

▲用滴管吸取固定液和用水溶解後的木工接著劑，不斷滴在配置好的瓦礫上。

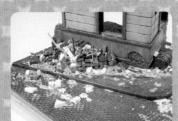

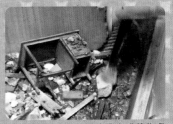

▲等待固定液乾燥。直到乾燥需要一點時間，因此就靜靜等候水分揮發。

▲用舊化液在瓦礫漬洗後，最後再用TAMIYA田宮壓克力塗料的皮革黃乾刷。

▲一邊確認整體的髒汙程度，一邊添加舊化粉彩，慢慢完成自然的髒汙塗裝。

▲室內部分也用相同步驟完成舊化處理。

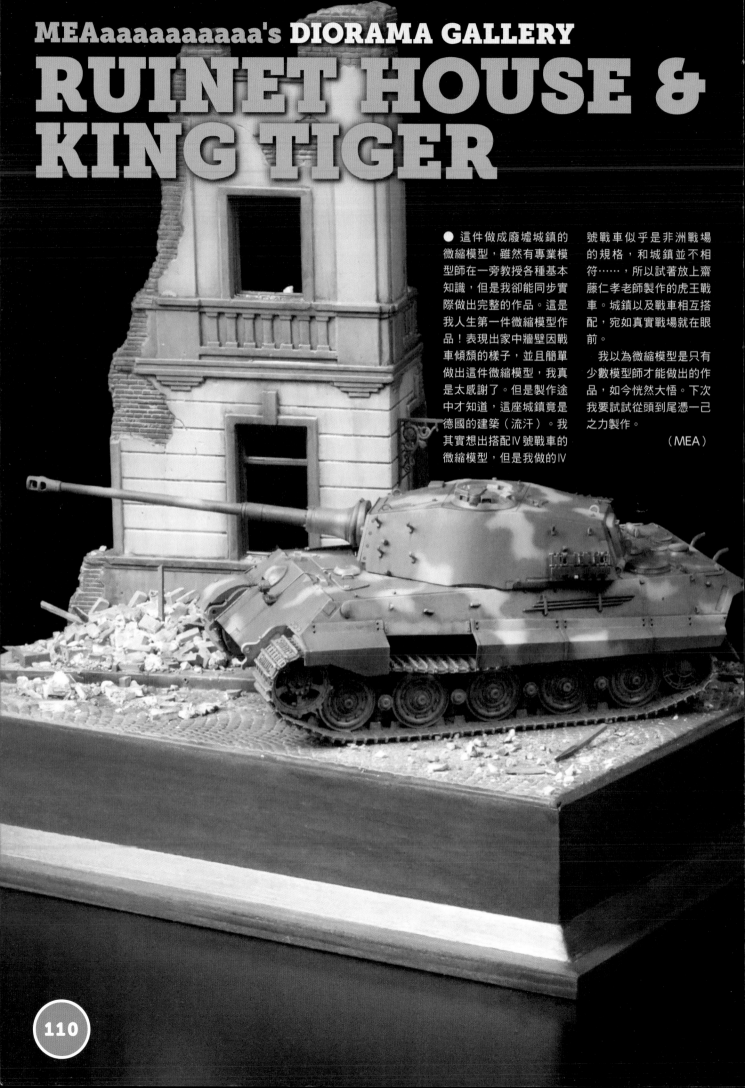

● 這件做成廢墟城鎮的微縮模型，雖然有專業模型師在一旁教授各種基本知識，但是我卻能同步實際做出完整的作品。這是我人生第一件微縮模型作品！表現出家中牆壁因戰車傾頹的樣子，並且簡單做出這件微縮模型，我真是太感謝了。但是製作途中才知道，這座城鎮竟是德國的建築（流汗）。我其實想出搭配Ⅳ號戰車的微縮模型，但是我做的Ⅳ號戰車似乎是非洲戰場的規格，和城鎮並不相符……，所以試著放上齋藤仁孝老師製作的虎王戰車。城鎮以及戰車相互搭配，宛如真實戰場就在眼前。

我以為微縮模型是只有少數模型師才能做出的作品，如今恍然大悟。下次我要試試從頭到尾憑一己之力製作。

（MEA）

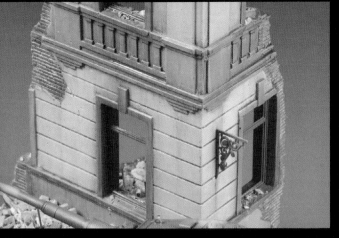
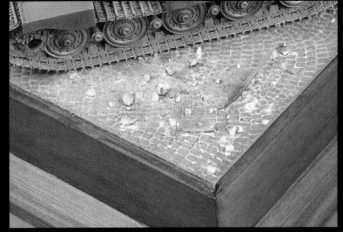
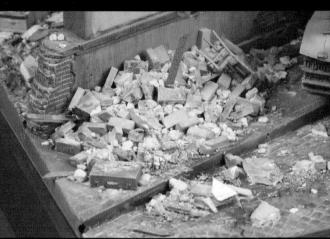

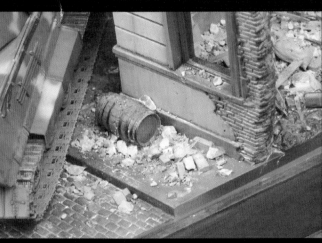
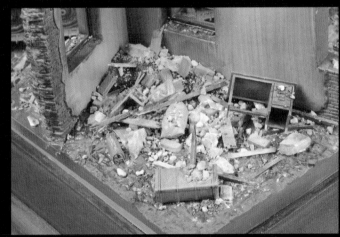

MEA's VOICE

●「沒有做過微縮模型耶……」腦中一片空白，但卻要在這個企劃製作，明明覺得「真是個荒唐的任務」，沒想到真的做出微縮模型～～～（令人吃驚）。

這次承蒙MOOK的企劃任務，讓我可以在奧川老師身邊學習製作，並且製作出猶如資深模型師製作的作品，呈現了家中物品四散、瓦礫和塵埃遍地的樣子，真是讓我興奮不已。接下來我想試著挑戰以一己之力從頭製作，利用其他戰車，表現出真實的戰場情境！

完成連初學者
也想不到的作品！

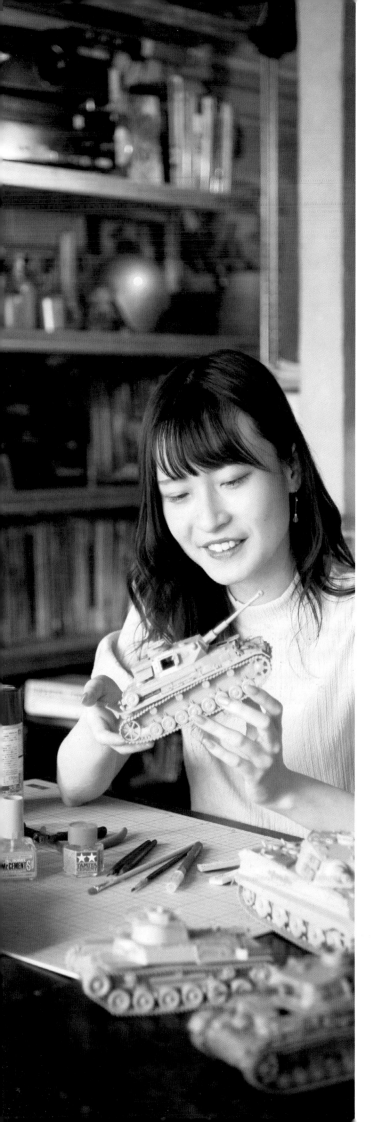

【STAFF】

新手模型師〔Beginner modeler〕
▶ MEA　　　　　　　Mea

專業模型師〔Great modeler〕
▶ 土居雅博　　　　　Masahiro Doi
▶ POOH熊谷　　　　 POOH Kumagai
▶ 齋藤仁孝　　　　　Yoshitaka Saito

協助〔Special Thanks〕
▶ 奧川泰弘　　　　　Yasuhiro Okugawa
▶ 上原直之　　　　　Naoyuki Uehara

裝幀／設計〔Cover Design/Design〕
▶ SHIRONAGASU WORKS

封面攝影〔Cover Photo〕
▶ 篠部雅貴　　　　　Masataka Shinobe

攝影協助
▶ Yellow Submarine 秋葉原 SCALE SHOP

編輯／撰寫／攝影／DTP〔Edit/Writing/Photo/DTP〕
▶ 株式會社 GOMORA KICK　　GOMORA KICK Co., Ltd.

編輯
▶ 佐藤翔星　　　　　Shosei Sato

專業模型師親自傳授！提升戰車模型細節製作的捷徑

作　者　HOBBY JAPAN
翻　譯　黃姿頤
發　行　陳偉祥
出　版　北星圖書事業股份有限公司
地　址　234 新北市永和區中正路 462 號 B1
電　話　886-2-29229000
傳　真　886-2-29229041
網　址　www.nsbooks.com.tw
E-MAIL　nsbook@nsbooks.com.tw
劃撥帳戶　北星文化事業有限公司
劃撥帳號　50042987
製版印刷　皇甫彩藝印刷股份有限公司
出 版 日　2024 年 01 月

【印刷版】
I S B N　978-626-7062-65-4
定　　價　450 元

【電子書】
I S B N　978-626-7409-41-1（EPUB）

如有缺頁或裝訂錯誤，請寄回更換。

プロモデラー直伝！戦車模型上達の近道
ⓒ HOBBY JAPAN

國家圖書館出版品預行編目（CIP）資料

專業模型師親自傳授！提升戰車模型細節製作的捷徑
= How to build A.F.V. models for beginners!/Hobby
JAPAN作；黃姿頤翻譯. -- 新北市：北星圖書事業股
份有限公司, 2024.01
112面；21.0×29.7公分
ISBN 978-626-7062-65-4(平裝)

1.CST: 模型　2.CST: 戰車　3.CST: 工藝美術

999　　　　　　　　　　　　　112001900

官方網站　　　臉書粉絲專頁　　LINE官方帳號　　蝦皮商城